赵洪波—— 著

富春山居图
画中之兰亭

河南美术出版社
·郑州·

读懂中国画，
让美的种子播撒中国大地

　　河南美术出版社策划出版"读懂中国画"丛书，我深感高兴，这是兼及加强美育与传播优秀传统文化的重要举措，在图书策划出版上体现了鲜明的时代定位和新颖的创意。

　　这些年来，美育成为社会的文化热点。经济社会的发展和物质生活水平的提高，使人们更加向往精神世界的丰富，在对美好生活的追求中，对美的需求日益增长，因此，加强美育，以更多方式使家庭美育、学校美育、社会美育的水平都得到提高，需要综合施策，开辟新途。策划出版好具有美育意义的图书，特别是打造美育精品图书，便是将美育落到实处的行动。这套丛书面向普通读者，以传统文化为依托，以美育精神为内核，带领读者走近中国画艺术的堂奥，走入中国画经典的深处，让人在欣赏艺术的过程中领会美的创造、感受美的魅力、得到美的熏陶，这是以美育人、以文化人、以美培元的有效方式。

　　美育思想始终流淌在中华五千年的文化血液之中。在汉末魏初之时，"建安七子"之一的徐幹便在其论著《中论》的《艺纪》篇中写道："美育群材，其犹人之于艺乎？"这里的"美育"虽与现代美育精神在含义上有所出入，但古人将"艺"融入修身、齐家、治国、平天下的培养方式中，可以说将美育与塑造"君子"的完美人格结合了起来，这与现代美育在深层内涵上有着千丝万缕的联系。

　　把博大精深的传统文化变成美育资源，也是实现中华优秀传统文化创造

性转化和创新性发展的一项重要工作。中国古代绘画是中华传统文化的精华，丰富的传世中国古画可以说是美育资源的最大富矿。怎样开发这一富矿？对古画的精读、细读极为重要。但在过去，对许多中国人来说，只闻其名，不见其画。近些年来，人们通过博物馆、互联网、出版物可以看到更多古画，但是在精读、细读中国画方面，我们还有很多工作要做。

《清明上河图：宋朝的一天》是"读懂中国画"丛书中的一册，我率先读到，很受感动。首先，此书是真正在读画，是往细处看，是往里面读，细嚼慢咽，营养身心。其次，图的使用和展示都很好：细节图足够清晰，让读者看得过瘾；局部图与解读配合十分紧密，看到一个画面，当页就是其解读文字，不劳读者翻页寻找，读画过程十分舒服。中国古代读画如是一种文化朝圣的仪式，往往择天朗气清之日，于明窗净几之前，焚香沐手，展开长卷，以"赏"和"品"的方式远观其势，近察其妙，通过反复的"观读"应目会心，尽抒逸兴。今日以出版物为读画媒介，虽不及古人读画更具仪式感，但知识含量可以更加广博，古画细节可以放大呈现，足以让人详阅深读，走进画作的世界。为此，此书不仅是"读懂中国画"丛书的样本，也是当代人读懂中国画的很好尝试，这套丛书的后续出版令人期待。

美育的可贵，在于润物细无声。从普通人的好奇心出发，将古画中一般人看不懂、看不透的细节设置为锚点，兴致盎然、细致入微地为读者解读，将思想性、人文性和实践性蕴含其中，真正体现新时代美育的特点，将会得到不同阶段的学生以及成年读者的喜欢。愿这样的读物更多一些，为提高社会公众的审美修养和人文素质增添力量，让美的种子播撒中国大地。

中国美术家协会主席
中央美术学院原院长

入山眺奇壑

《富春山居图》的绘画内容主要是山水，这里栖居着中国人对真、善、美的不懈探索和追求。

山水，在一般人看来，可能只是一类题材或是一门小众艺术，譬如山水画、山水诗、山水音乐、山水盆景等。但在中国的文化传统中，山水却是非常独特而重要的因子。

中国古代很早就形成了山水文化。先秦时代，先哲们在观山临水的时候，就为自然的山川赋予了种种深意。孔子说："知者乐水，仁者乐山。"在孔子看来，人们通过徜徉于山水间就能获得快乐和力量，使自己变为智者和仁者。老子在《道德经》中说："上善若水，水善利万物而不争，处众人之所恶，故几于道。"在老子看来，水滋养了万物，却不与万物相争，总是静静地待在低处，所以水最接近于道。

翻阅历代的山水画，不管朝代是魏晋南北朝，还是唐宋元明清，我们都能明显感觉到，中国人在山水中倾注了最为炽烈的情感和虔诚的信仰。

山水画到了元代，气象一新，面貌大变。这种变化始于赵孟頫，成于黄公望。黄公望一改南宋后期院体画的工气陋习，脱离宋画的具象牵绊，走向

更加自由、神逸的意象和境界。明代董其昌谓："元季四大家以黄公望为冠，而王蒙、倪瓒、吴仲圭（即吴镇）与之对垒。"黄公望遂成"元四家"之首。①

《富春山居图》是黄公望最杰出的作品，代表着他一生绘画的最高成就。它融合了中国传统山水画的一切精华，代表着文人画的精神风貌和时代特征。后世的画家对此图画无不顶礼膜拜。《富春山居图》画卷上，董其昌题跋说，他在长安看画时，觉得"心脾俱畅"，"展之得三丈许，应接不暇"，不得不惊呼："吾师乎，吾师乎，一丘五岳，都具是矣。"明代画家邹之麟感叹说："知者论子久（即黄公望）画，书中之右军（指王羲之）也，圣矣。至若《富春山图》，笔端变化鼓舞，又右军之《兰亭》也，圣而神矣。"邹之麟看过三次《富春山居图》真迹，眼光可谓敏锐。他认为黄公望在画坛堪比书法界的王羲之，而《富春山居图》又犹如王羲之的《兰亭序》。

黄公望和王羲之都生活在一个动荡的历史年代中。面对混乱的社会和飘忽不定的人生，王羲之在会稽山水中"因寄所托，放浪形骸"，用书法发出"死生亦大矣"的人生感怀；黄公望在富春山水中，览江山之胜，远离尘世烦忧，用一座大山、一条河流来安放自己的心灵，讲述人生和自然的道理。

《兰亭序》，每一字、每一笔，或俯、或仰、或正、或欹（qī，倾斜），飘若游云，矫若惊龙，极尽变化之妙，透出晋人的潇洒风骨和清逸情致；《富春山居图》，一树一态，一峰一状，草木繁盛，浑厚华滋，笔墨天真淡雅，气韵空灵超逸，达到了天人合一、返璞归真的境界。这两幅作品的流传也充满着类同的剧情和传奇。王羲之去世后，《兰亭序》一直为王氏家族所珍藏。到了唐代，唐太宗李世民派监察御史萧翼"智取兰亭"，对它爱之有加，生则同榻，

① 董其昌在《容台别集·画旨》中力推黄公望为元季四大家之首。元季四大家即元四家，指元代山水画的四位代表画家：黄公望、王蒙、倪瓒、吴镇。四人皆以擅画山水而闻名，重笔墨，尚意趣，画中结合书法诗文，对中国山水画发展有重要而深远之影响。

死则同穴。其死后，据传他又把《兰亭序》带进了昭陵。《富春山居图》也像《兰亭序》一样，差点成了清代藏家吴洪裕的殉葬品。吴洪裕自从得到这幅画卷，与之形影不离，吃饭、睡觉、出行皆不离身，为此还专门盖了一座房子，名曰"富春轩"。甚至在他弥留之际，还要火焚《富春山居图》，计划把画卷也带到另一个世界。乾隆皇帝，也学着唐太宗，想要独占这幅瑰宝，在《富春山居图》"子明卷"上，疯狂题写了五十多处跋文。

"人生代代无穷已，江月年年望相似。"王羲之、黄公望，两个不同时代的人，却有着文人相似的基因、气韵和风骨。《兰亭序》是天下第一行书，《富春山居图》是中国文人画的巅峰之作，它们共同成就了中华文脉中巍然而立的两座高峰。

我非常喜欢明代文人李日华在《六研斋笔记》中记述黄公望的一段故事，他说："黄子久终日只在荒山乱石、丛木深筱（xiǎo）中坐，意态忽忽，人莫测其所为。又居泖（mǎo）中通海处，看激流轰浪，风雨骤至，虽水怪悲诧，亦不顾。"故事中，黄公望终日坐在荒山乱石中，一般人看他意态恍惚，不知道他想干什么。在水边通海处，他看激流和大浪，风雨骤来，也不管不顾，最后连水怪都可怜他了。

荒山乱石，正是黄公望的胸中丘壑；意态忽忽，原是他对艺术的痴迷执着。黄公望晚年号大痴，就是向世界宣布自己对艺术的痴情和执念。没有对山水的这种大痴大悟，怎么会有中国美术史上山水艺术的巅峰。

黄公望有诗曰："入山眺奇壑，幽致探何穷。"那么，就让我们跟随他的指引，来一场富春山水的深度游吧。

赵诀波

《富春山居图》（《无用师卷》）

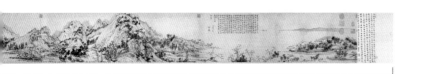

《剩山图》

　　《富春山居图》原画纵约33厘米，横约848厘米，是元代画家黄公望创作的一幅山水画长卷，被视为中国绘画史上的旷世名作。元末黄公望完成画作后，该卷遂备受后代文人与画家尊崇，但也经历了曲折传奇的流传过程。清代顺治年间，当时的藏家吴洪裕临终之际，命家人将画投入火中为殉，幸被侄子从火中救出，但画卷从此被烧为两段。前段因画上余有一山，被后人称为《剩山图》。后段因受画人是黄公望的师弟郑樗（chū），字无用，因而也被人们称为《无用师卷》。目前，学界所说的《富春山居图》通常指《无用师卷》。《剩山图》现藏于浙江省博物馆，《无用师卷》现藏于台北故宫博物院。

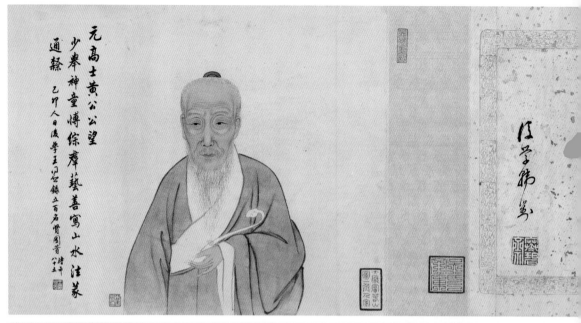

元高士黄公公望
少峯神童博綜群藝善寫山水注篆
通籀 乙卯人日陵學王門名錄五百石賢圃青子王

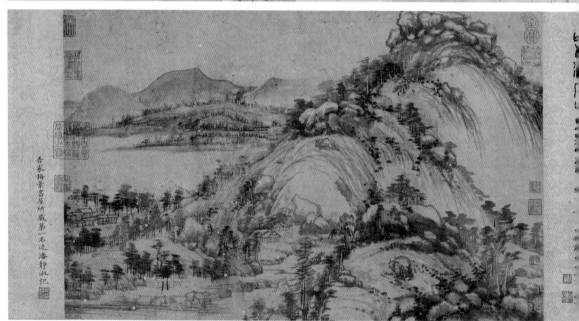

吾家梅景書屋所藏第一名迹潘靜叔記

元·黄公望
《剩山图》卷

纸本 水墨
纵31.8厘米 横51.4厘米
浙江省博物馆藏

富春一

元黄子久
富春山居
圖卷真迹
爐餘殘本

此為荊溪吳氏雲起樓而藏之
本也前幅尚有數尺已羅切灰其
後幅久歸清內府裝歲余與
湖帆共倘故宮博物院審查書画
之役得寓目焉玄冬
湖帆獲此屬為題眉時廿六年
元日千黟呈志

《剩山圖》　第一段

《剩山圖》　第二段

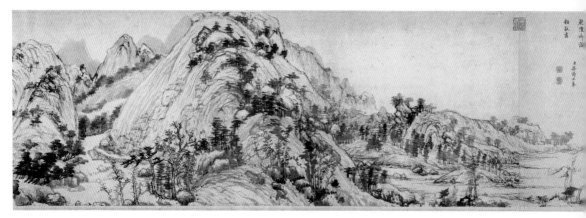

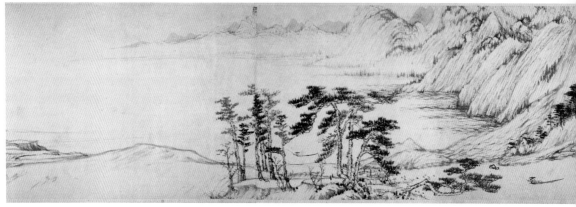

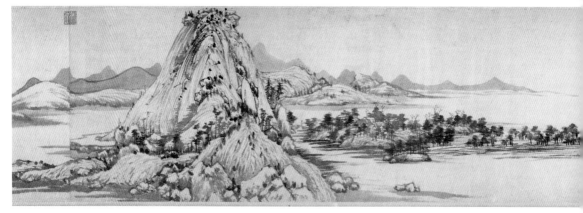

元·黄公望
《富春山居图》卷
（《无用师卷》）

纸本　水墨
纵 33 厘米　横 636.9 厘米
台北故宫博物院藏

《富春山居图》第一段

《富春山居图》第二段

《富春山居图》第三段

《富春山居图》
第四段

至正七年僕歸富春
無用師偕往暇日於南樓援筆寫成此卷興
之所至不覺亹亹布置如許逐旋填劄閱
三四載未得完備蓋因留在山中而雲遊在外
故爾今特取回行李中早晚得暇當為著筆
無用過慮有巧取豪敓者俾先識卷末庶
使知其成就之難也十年青龍在庚寅歜
節前一日大癡學人書于雲間夏氏知止堂

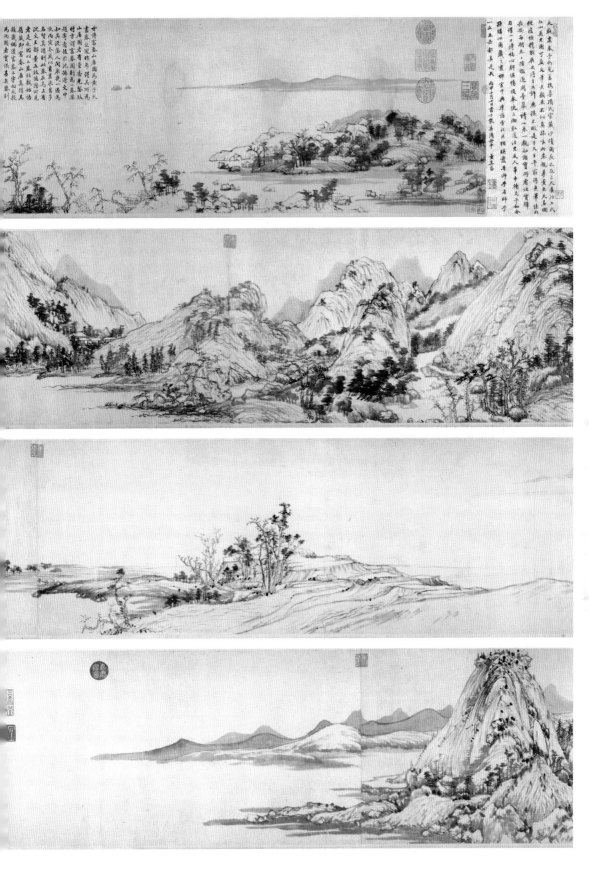

目录

大癡畫卷予所見若攜李項氏家藏沙磧圖長不及三尺妻江王氏

江山萬里圖可盈丈文筆意頹然不似真跡唯此卷規摹董巨天真爛

樓後極精能事之得三文許應接不暇是子久生平最得意筆惜往

長安每朝夕之陳徽逐周臺幕請此卷一觀如詣寶所屢注實歸

自謂一日清福心脾俱暢頂奉使三湘取道涇里友人華中翰為予和會

緩購此圖藏之畫禪室中與摩詰雪江共相暎發吾師乎吾師乎

一丘五岳都具是矣　丙申十月七日書于龍華浦舟中　董其昌

序幕：读画前的功课

"没有艺术，只有艺术家。"英国艺术史家贡布里希的这句名言，对于欣赏中国画也非常适合。读懂了艺术家，也就读明白了他的作品。所以，我们读《富春山居图》，首先从了解黄公望开始，熟悉了他，他笔下的画，也就和他一样立刻鲜活有趣起来。

"富春山水非人寰"，秀美的富春成为历代文人们寄兴山水和林泉雅致的胜地。宋代画家郭熙说："山，可以行，可以望，可以游，可以居。"从东汉著名隐士严子陵到黄公望，在他们的眼里，这里已不再是人生困顿的居所，而是隐者的家园、文人的灵山。

一、黄公望的传奇人生

说起元代的绘画，不得不说"元四家"。而谈论"元四家"，首先提到的就是为首的黄公望。黄公望的故事，有传奇，也有神秘。他到底是什么样的人呢？为什么过了六百多年的漫长岁月，他依然被人们铭记和传颂？

元代戏剧理论家钟嗣成在《录鬼簿》中写道："黄公望字子久，乃陆神童之次弟也，系姑苏琴川子游巷居，髫龀（tiáochèn，即幼年）时螟蛉（mínglíng，比喻义子、养子）温州黄氏为嗣，因而姓焉。"这是历史上对黄公望生平的最早记载，自此以后，明清画学著作和地方史志对他多有记述。

1269 年，也就是南宋度宗咸淳五年，黄公望出生在江苏常熟一户陆姓的普通家庭。[①] 当他出生的时候，南宋政权已经十分腐朽，北方的蒙古人在击灭了金国、西辽、西夏后，开启了对南宋的战争。此时的江南，社会动荡，战火纷飞，他的父母给他取名"陆坚"，希望他能在乱世中坚强地活下去。这个名字也犹如偈（jì）语[②]，暗示了他今后一生命运的曲折和传奇。

1.忆昔少年游

幸福的童年总是那么短。陆坚七八岁的时候，父母因为兵荒马乱早逝了，年幼的他不得不被亲戚送给一位九十多岁的老人做继子。

① 关于黄公望的生年，一般史籍中较少记载。明代张昶在《吴中人物志》中说他生于宋德祐己巳八月十五日。宋德祐无己巳年，而宋朝有己巳年者，仅北宋的开宝、天圣、元祐，南宋的绍兴、嘉定、咸淳。据黄公望作品题跋中"至正元年七十三""至正四年七十六""至正九年八十一"等年款推论，黄公望应当生于南宋咸淳己巳，也就是 1269 年。

② 偈语：佛经中的唱词。

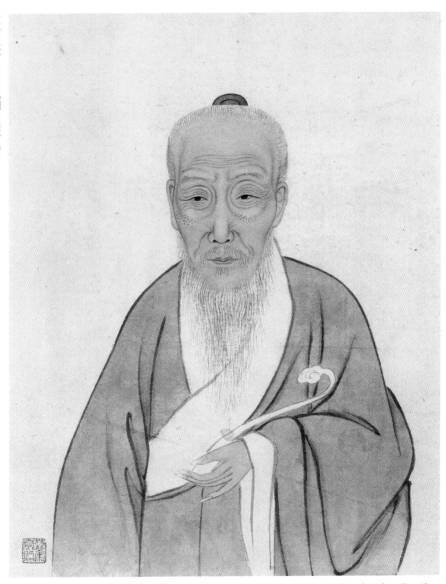

黄公望像　出自《剩山图》卷

黄公望（1269—1354），元代著名全真派道士、画家。字子久，号一峰、大痴道人等，常熟（今属江苏）人。元代文人郑元祐曾在诗中描绘过黄公望的样貌："众人皆黠我独痴，头蓬面皱丝鬓垂。"这幅黄公望画像为近代画家郑穆康所绘，惟妙惟肖地再现了黄公望的模样和神采。

　　这位老人叫黄乐，家境富裕却无子。老人老来得子，对人们高兴地说："黄公望子久矣。"[①]于是，他就给陆坚改了姓名为黄公望，字子久。

　　黄公望是个聪慧机敏的孩子，在继父家勤勉好学，熟读四书五经。在他十二岁时，元朝针对智力超常、出类拔萃的儿童举行了"神童科"考试，他参加后成绩优异，获得"神童"荣誉。不幸的是，这一年他的继父黄乐去世了，剩下他孤零零一个人。少年的他不得不靠变卖家当为生，生活重新又艰辛起来。

　　黄公望从小就有远大的理想和抱负，满腹才华的他按照"神童"的发展轨迹，本该像我们今天的学霸一样考个清华北大一样的重点大学，但时代就是那么无奈，他的人生梦想被国家的一项新政策彻底改变了。元朝初期废除了流行已久的科举考试制度，所有文人通过科举出仕为官的路被堵死了。这个打击对于黄公望这样的读书人来说是毁灭性的。就好像你寒窗十年，最后高三准备考大学时，国家突然宣布取消高考了。悲愤伤心之余，优秀青年黄公望只能无奈在家待业。

　　1292 年，二十四岁的黄公望等来了一个工作机会，他被"浙西廉访使"徐琰招聘为书吏，职务相当于今天的秘书。学而优则仕，但元代一大批汉族儒生是没有机会晋身仕途的。所以黄公望这份文吏小职已经是读书人梦寐以求的工作了。

① 《录鬼簿》中记载："其父年九旬时方立嗣，见子久，乃云：'黄公望子久矣。'"

二十多岁，正是人生充满激情的岁月。就像今天许多人"炒老板鱿鱼一样"，上班没多久的黄公望主动辞职了。② 历史上没有记载他辞去工作的原因，文献中的这个"弃"字，说明黄公望是自己主动丢弃了这份不错的差事。

② 明嘉靖《浙江通志》："元至元中，浙西廉访使徐琰辟为书吏，未几弃去。"

2. 归去，也无风雨也无晴

黄公望具体失业了多久，不得而知。直到1311年，四十三岁的他才又找到了新工作，被"江浙行省平章政事"张闾（lǘ）聘为书吏。

可惜小吏做了没几天，霉运又来了。1315年，在黄公望四十七岁的时候，上司张闾因贪污钱粮逼死九条人命而入狱，他因为经手过好多文书、账目，也被牵连进了监狱。③

而恰恰就在这一年，元朝破天荒地举行了第一次科举考试，他的好友杨载就是通过这次考试中了进士。黄公望因为身陷囹圄失去了难得的机会，这对他来说又是一次沉重的打击。

杨载在元代文坛颇负盛名，曾作有一诗《次韵黄子久狱中见赠》宽慰黄公望：

③ 元代王逢在《梧溪集》中载有《题黄大痴山水》一诗，在题下注中写："名公望，字子久，杭人。尝掾中台察院，会张闾平章被诬，累之，得不死，遂入道云。"这里所谓"被诬"显然是为张闾开脱。但黄公望受累入狱，却是实在的。

世故无涯方扰扰，人生如梦竟昏昏。

何时再会吴江上，共泛扁舟醉瓦盆。

等到出狱时，黄公望已经五十岁了。为了生存，他不得不在松江、杭州一带以占卜算卦为生。在古代，五十岁已是人生暮年，这时候的黄公望仍然庸庸碌碌，无所作为，人生似乎已经可以看到终点了。

但这时候黄公望醒悟了。他要听从内心的呼唤，用自己喜欢的活法度过余生。功名利禄都是浮云，随风去吧。"性本爱丘山"，从此归去来兮。在随后的好多年里，他一直隐居在杭州、常熟、无锡、松江一带。

功名告退，山水方滋。他隐入江湖中做的第一件事就是重新拿起画笔。黄公望作画大约始于1299年，那年他三十一岁。但因为早年奔走仕途，绘画仅为业余爱好。历经坎坷后，他发现，咫尺画卷却能让心安静下来，在山水画中，他找到了丢失的自己。

刚开始，黄公望画得不是太好，可他善于学习。他五十岁左右拜元初"画坛盟主"赵孟頫为师。[1] 赵孟頫出身宋朝宗室，系宋太祖第十一世孙，他于元初出仕，累官至翰林学士承旨、荣禄大夫，世称"赵承旨"，他是引领元初画坛的旗帜性人物。黄公望出身卑微平凡，却靠才华和勤奋投到了赵孟頫的门下。元代著名文学家柳贯感慨地夸黄公望："作为赵孟頫入室的大弟子，他勤奋学习、苦练绘画，以致手指看上去血迹斑斑。"[2] 从这段题跋中我们可以知晓，作为赵孟頫的学生，黄公望学习是非常刻苦的。

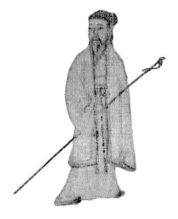

赵孟頫像
出自元·赵孟頫《自画像》
故宫博物院藏

[1] 当代美术理论家温肇桐在《苍茫秀逸痴翁体　澹泊宏浑山水情——纪念黄公望逝世六百三十年》一文中认为黄公望从赵孟頫学画的时间，可能性最大的是在赵氏逝世前三年开始的，因为黄公望是在延祐五年（1318）五十岁前后开始他的艺术生涯。

[2]《天池石壁图》上柳贯题词曰："吴兴室内大弟子，几人斲（zhuó，意：砍、削）轮无血指。"

故宫博物院藏赵孟頫《五体千字文》卷后黄公望题诗

③ 全真教又称全真道、全真派，与正一道并为道教两大派别。金代王重阳创立。全真派在元朝政权支持下，大兴于天下，其高层和元朝权贵深度绑定，掌教者往往担任朝中重要职务。

④《道藏》是一部多种道教经书的总集。自南北朝以来，各朝代都有人整理汇总此书。黄公望解说经义的三篇丹诀《抱一子三峰老人丹诀》《抱一函三秘诀》《纸舟先生全真直指》便收录于书中，得以完整保存下来。

1347 年，七十九岁的黄公望在赵孟頫所书的《五体千字文》卷后题诗："当年亲见公挥洒，松雪斋中小学生。"松雪斋是赵孟頫的斋号，这里，一大把年纪的黄公望在他面前，竟然谦卑地自称"小学生"。

3. 谁道痴翁不解仙

1329 年，黄公望六十一岁的时候，做了后半生的另一次重大抉择，就是和"元四家"之一的倪瓒一起拜全真派道士金月岩为师，正式加入全真教 ③。从此，他改号"一峰"，又号"大痴道人"等。

以全真教为代表的道教，在元代非常兴盛。全真教以个人隐居潜修为主，主张儒、释、道三教合一，以"三教圆融，识心见性，独全其真"为宗旨。道家修行无疑为出狱后心情郁闷的黄公望提供了最好的心理慰藉。

当代金庸武侠小说里曾描写的王重阳、丘处机、张三丰等角色，都是历史上真实的全真教人物。黄公望和他们一样，在全真教中举足轻重，影响巨大。他曾在苏州开设三教堂，积极著书立说、授徒传道。现在流传下来的道教经典著作《道藏》就收录有黄公望解说的《纸舟先生全真直指》等三篇丹诀，可见他在道教中的修为和地位。④

他还有一篇艺术著述《写山水诀》，也是这一时期创作的。文中三十多段文字都是他绘画的经验总结，非

常像是为学生们准备的课堂教案。从这个角度说，黄公望还是历史上比较早的专业美术老师了。

黄公望入教之后，基本上过着云游四方的生活。这为他创作山水画提供了丰富的素材和灵感，同时道教的信仰也让他开始思考山水里所蕴含的"道"理。从此，他的画带上了仙风道骨，带上了他对人生、自然、宇宙的哲学理解。

黄公望的云游生涯，应该也是他真正开始专注于绘画的岁月。在看透了世间冷暖和沧桑后，他在绘画中宣泄隐逸的情感，寄放漂泊的心灵，艺术最终成为他生命中最重要的部分。

1338 年，黄公望七十岁，从这年开始，他迎来了艺术创作的高峰。我们现在能看到的他的真迹基本都是他七十岁后画的，如《富春大岭图》《天池石壁图》《山村暮霭图》《秋林烟霭图》等。人生七十古来稀，七十岁本是古代人们寿命的"天花板"，但黄公望不仅突破了生命的极限，还创造了艺术的奇迹。他这些晚期画作技法醇熟，笔墨精妙，形成了独特的艺术风格。

1342 年，黄公望七十四岁，在为倪瓒《春林远岫图》题词的时候，他开始感叹自己老眼昏花，手不应心了。①岁月不饶人，他知道余生时间不多了，他要完成一生最艰巨的使命。1347 年，他在七十九岁的时候，决定开始画《富春山居图》了。

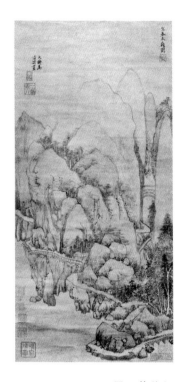

元·黄公望
《富春大岭图》轴
纸本　水墨
纵 74 厘米　横 36 厘米
南京博物院藏

① 原文："春林远岫云林画，意态萧然物外情。老眼堪怜似张籍，看花悬画欠分明。"云林，即倪瓒；张籍为唐代诗人，有眼疾。

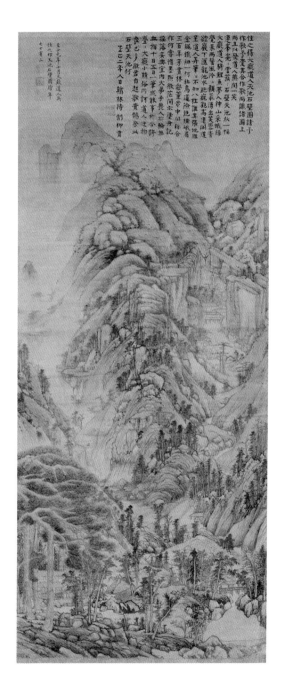

元·黄公望

《天池石壁图》轴

绢本 设色

纵 139.4 厘米 横 57.3 厘米

故宫博物院藏

　　此图描绘的是苏州城西、太湖
东岸的天池山景色。图中层峦叠嶂，
山石相间，陡崖、高坡、岩块形态各
异，姿态万千。黄公望通过构图繁而
笔墨简的手法，把诸多复杂而丰富的
天池山水景色，都统一于一个整体之
中，勾画出了天池石壁的雄秀英姿，
意境超凡脱俗。本幅左上画家自题：
"至正元年十月，大痴道人为性之
作天池石壁图，时年七十有三。"

道友无用陪他一起从松江回到了富春江边。从此，富春江边多了一位白发苍苍的隐者。他每日早出晚归，远看山峦之形，近观草木之态，遇到美景，便立即拿出草纸，绘成草图。他一路走，一路看，渔舟唱晚、碧水鳞波、松涛清风，都成了他笔下的风景。他的路越走越远，眼界也越来越宽，对生命和自然的思考也越来越多。

1350 年，黄公望八十二岁时，他在《富春山居图》卷尾写下题跋，自述创作这幅画卷的背景和过程。他说："至正七年，我和师弟无用回到富春山里居住。闲暇时，我会在南楼画画，有兴致的时候随意涂染，慢慢积累画作。三四年间，我在富春山中四处云游，有时候没带画稿无法动笔，所以始终没有完成。今天，我特意把画稿带在行李中，准备早晚有空就画。无用师弟不用过虑，将来有强取豪夺这幅画的人，先让他们看看我这段题词，他们就知道这幅画来之不易呀。"① 按这段话的记载，他写题跋的时候已经画《富春山居图》有三到四年了，但画作还没有完成。是因为无用怕别人抢着收藏这张画，所以才请黄公望题跋，明确是送给无用的。有专家考证，他是在这次题跋之后的 1354 年，才完成这幅巨作。中国艺术史上，似乎从来没有一个人用七年的时光去画一幅山水画，可以说，黄公望创造了历史。

1354 年，是黄公望生命的最后一年。② 三月，他为南宋画家李嵩的《骷髅幻戏图》作了一首元曲《醉中天》。

① 原文："至正七年，仆归富春山居，无用师偕往。暇日于南楼援笔写成此卷，兴之所至，不觉亹亹（wěiwěi），布置如许，逐旋填劄（zhā），阅三四载未得完备，盖因留在山中，而云游在外故尔。今特取回行李中，早晚得暇，当为着笔。无用过虑，有巧取豪夺者，俾先识卷末，庶使知其成就之难也。"

② 黄公望的卒年是画史中的一大疑案，一般多持年八十六说，本文采用此说。亦有人认为年九十说，明代董其昌即持此说，其曰："黄大痴九十，而貌如童颜；米友仁八十余，而神明不衰，无疾而终，盖画中烟云供养也。"按照清代《岳雪楼书画录·名画萃珍册》第六幅《大痴山水》款题"至正廿又二年秋作"，黄公望寿命则又为九十四岁。

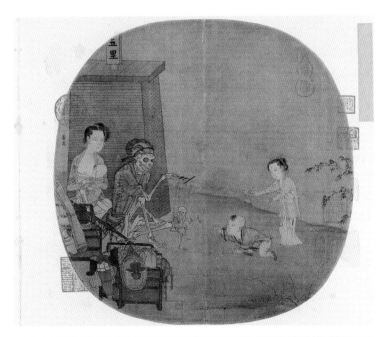

南宋·李嵩
《骷髅幻戏图》页

绢本　设色
纵 27 厘米　横 26.3 厘米
故宫博物院藏

　　《骷髅幻戏图》是南宋画院画家李嵩创作的团扇画，是南宋风俗画的杰作。画作中的骷髅形象并无惊怖之感，气氛祥和诙谐，应是一场流动的提线木偶（傀儡）艺人的演出。因其图像的怪异与离奇，亦使画面充满了魔幻主义色彩，是一幅具"死亡"气息又有某种警世意义的"另类"画作。

　　画作原为册页中的对开，右页（上图）是纨扇画作，左页（下图）有王玄真书黄公望《醉中天》小令："没半点皮和肉，有一担苦和愁。傀儡儿还将丝线抽，寻一个小样子把冤家逗。识破也羞哪不羞？呆你兀自五里巴单堠。"题署："至正甲午（1354）春三月十日大痴道人作，弟子休休王玄真书，右寄醉中天。"

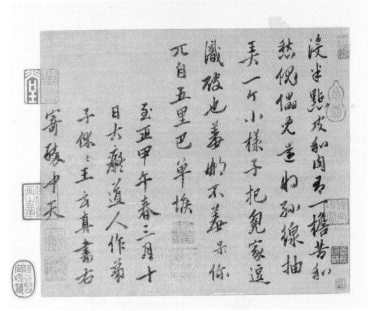

黄公望用对骷髅的注解再次告诉人们看破人生的幻境，追寻生命的意义。同年十月，他驾鹤西去，享年八十六岁。黄公望逝世后，留下许多优美的传说。明代文人李日华曾讲过一个故事："有一天，黄公望和朋友们正在杭州虎跑泉游玩，大家都站立在一块石头上。忽然四周云雾弥漫，片刻就看不见他了。朋友们都说黄公望是飞升成仙去了。"①

大痴就此远去，唯留一江春水。

二、富春山水和隐士严子陵

"天下佳山水，古今推富春"是元代文人李桓夸赞富春的一句诗。欣赏《富春山居图》前，先了解下黄公望当年看到的富春山水，也是我们走进画卷的必备功课。

《富春山居图》中的山属于今天浙江省的龙门山脉，它自西南向东北绵延，横亘在建德、桐庐、浦江、富阳、诸暨等诸多地方。《富春山居图》中的水是富春江，它发源于安徽休宁，上游从浙江建德开始，下游到杭州萧山，全长约一百一十公里。

富春山水有多美呢？我们先看看古人的评价。

早在南北朝时期，文学家吴均在《与朱元思书》中就描绘了当时富春的美景：

自富阳至桐庐一百许里，奇山异水，天下独绝。

① 清代学者周亮工在《书影》中记载："李君实（日华）曰：常闻人说黄子久……一日于武林虎跑，方同数客立石上，忽四山云雾拥溢郁勃，片时竟不见子久，以为仙去。"明末清初收藏家孙承泽《庚子销夏记》一书中，也有"人传子久于武林虎跑石上飞升"的记载。

《艺文类聚》（清四库全书本）卷七《与朱元思书》书影

> 水皆缥碧，千丈见底。游鱼细石，直视无碍。急湍甚箭，猛浪若奔。
>
> 夹岸高山，皆生寒树，负势竞上，互相轩邈，争高直指，千百成峰。

这篇文章寥寥百余字，可谓字字传神，成为中国山水文化最初和最美的记忆。这之后，历代文人墨客争相来富春游览，赏美景、吊古迹、发幽思，于是乎，富春几乎成了古代最火的旅游打卡地。文人一般见多识广、眼光挑剔，但在富春，他们却痴恋迷醉，不吝赞美。

唐代李白酷爱游山玩水，中国之大几乎没有他没去过的名山大川。富春江，他必须来，一来就显出了"诗仙"的豪迈。他连续写了十二首诗歌，对富春的赞美之言滔滔不绝。在《古风·其十二》一诗中，他写道：

> 清风洒六合，邈然不可攀。
> 使我长叹息，冥栖岩石间。

李白像
出自南宋·梁楷《李白行吟图》
日本东京国立博物馆藏

富春的山水之美让李白不由得叹息，萌生出栖居山林，归隐富春山的念头。诗仙的赞叹，让富春在唐代变成了如雷贯耳的文化地标。

"诗魔"白居易不甘落后，也来了。他在《宿桐庐馆同崔存度醉后作》中写道：

江海漂漂共旅游，一樽相劝散穷愁。

夜深醒后愁还在，雨滴梧桐山馆秋。

醉酒后的白居易半夜起来都不忘记写下游玩富春江的感觉。他说秋天来了，在这儿喝点小酒，没钱的穷愁都消散了。

浙江诗人吴融一看"诗仙"和"诗魔"都为富春写诗了，也赶紧跟风，用一首七律《富春》技压诗坛：

天下有水亦有山，富春山水非人寰。

长川不是春来绿，千峰倒影落其间。

白居易像
出自明·郭诩《琵琶行图》
故宫博物院藏

吴融用二十八个字，简洁明了地说富春山水就是仙境，不是人间。

据统计，仅唐代描绘富春的诗人就有七十多位，王维、孟郊、韦庄、杜牧、陆龟蒙、皮日休等，举不胜举，好像凡是唐代有名气的诗人都来过。他们借景抒情，诗兴大发，俨然搞了一次以富春为主题、延续几百年的诗歌大赛。

宋代，文人们仍然前赴后继前来富春"打卡"。

1073年，苏轼由于反对王安石变法，被调任杭州通判。心情愁苦的他，乘船去富春江散心，写下了著名的《行香子·过七里濑》：

一叶舟轻，双桨鸿惊。水天清、影湛波平。鱼翻藻鉴，鹭点烟汀。过沙溪急，霜溪冷，月溪明。

重重似画，曲曲如屏。算当年、虚老严陵。君臣一梦，今古空名。但远山长，云山乱，晓山青。

苏轼像
出自明·朱之蕃
《临李公麟画苏轼像轴》
广东省博物馆藏

富春江两岸，青山重重叠叠，如画似屏，仙境般的山水让苏轼大彻大悟。这里独一无二的山水，不仅使他心灵上获得了温暖的慰藉，也使他在精神境界上再次得到超越和提升。

曾写下"杨柳岸晓风残月"的柳永，天生也是写景的高手。他在《满江红·暮雨初收》中这样写道：

桐江好，烟漠漠，波似染，山如削。绕严陵滩畔，鹭飞鱼跃。

游宦区区成底事，平生况有云泉约。归去来、一曲仲宣吟，从军乐。

此时的柳永，年届五十，却是刚刚中了进士，被皇帝安排在富春江边的桐庐做了个团练。秀丽幽静的富春山水也让他萌生了在此地归老林泉、隐于山水的想法。

唐诗宋词是中国文学史上令人仰望的高峰，当它们与富春山水相遇，便组合成了美美与共的经典之作，碰撞出了中国文学史上最美妙的语言与最美好的境界。

富春的美，不仅仅有"佳天下"的自然之美，还有底蕴深厚的文化之美。在富春源远流长的文化之中，隐士文化最为深厚。这里除了黄公望，还有一位著名隐士——严子陵，《后汉书·严光传》记载了他的故事。

严子陵也叫严光（前39—41），又名遵，字子陵。东汉著名隐士，会稽余姚（今浙江慈溪、余姚一带）人。严子陵是光武帝刘秀小时候的同学，他很有德行与才华。刘秀当了皇帝之后，想起小时候的友情和他的贤能，想征召他入朝。严子陵为了顾全老同学的面子，勉强入朝与皇帝叙旧。期间，他和刘秀谈得十分投机，晚上还在同一张床上睡觉。他在睡梦中把脚放在了刘秀的肚子上。第二天，专门负责"监天"的官员进宫来奏报，说是昨晚夜观天象，发现"客星"冒犯了"帝星"，非常凶险。①

这个小故事可见严子陵和皇帝之间的关系，也可见官场权力斗争的险恶。有人竟然利用所谓的天象来诋毁严子陵，生怕他入朝做了大官。光武帝要严子陵当他的谏议大夫，绝对的权力核心职位。严子陵坚决不干，说还是喜欢回到富春江畔当一个渔父。之后他又辞过一次光武帝的征召，归隐终身。

在中国传统文化中，隐士是非常耀眼的群体，许多正史专门记载"隐逸列传"。严子陵隐居富春山，他自己万万没有想到，富春山水因为他的到来，从此变得更

严子陵像
出自《历代古人像赞》
（明弘治十一年重刻本）
台北故宫博物院藏

①《后汉书》卷八十三《逸民列传·严光》："车驾即日幸其馆。光卧不起，帝即其卧所，抚光腹曰：'咄咄子陵，不可相助为理邪？'光又眠不应，良久，乃张目熟视，曰：'昔唐尧著德，巢父洗耳。士故有志，何至相迫乎！'帝曰：'子陵，我竟不能下汝邪？'于是升舆叹息而去。复引光入，论道旧故，相对累日。帝从容问光曰：'朕何如昔时？'对曰：'陛下差增于往。'因共偃卧，光以足加帝腹上。明日，太史奏'客星犯御坐甚急'。帝笑曰：'朕故人严子陵共卧耳。'"

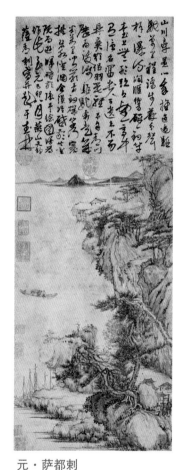

元·萨都剌
《严陵钓台图》轴
纸本　水墨
纵 58.7 厘米　横 31.9 厘米
台北故宫博物院藏

　　萨都剌，回族，元代著名诗人、画家。上图中近景楼阁屋宇数间；中景深林环绕，层层掩映；远景水阔天远，一望无际。画家自题"钓竿台上无形迹，丘壑亭中有隐名"，系画严子陵钓台之意。

加灵动活泼起来。两千多年来，富春，成了隐逸文化的重要源头，也成了历代文人雅士的精神朝圣地。

　　北宋文人范仲淹被皇帝贬到了富春江边的睦州，也就是今天的桐庐。他虽待在这儿的时间只有半年，却干了一件大事。他一上任，立即组织人员全力修缮当时已经破败不堪的严光祠，免除严子陵后裔的徭役，让他们专门负责祠堂祭祀的事情，并为祠堂建立了保护修缮的制度。这之后，他还写下了著名的《桐庐郡严先生祠堂记》，文章赞颂严子陵"不事王侯，高尚其事"，并在结尾写下了一句影响千古的名言：云山苍苍，江水泱泱。先生之风，山高水长。

　　严子陵高风亮节的明灯被范仲淹再次拨亮了。这句话和他后来在《岳阳楼记》中写的"先天下之忧而忧，后天下之乐而乐"一起，成为读书人的座右铭，影响了一代又一代的中国人。

　　为了纪念严子陵，富春江岸边，后人们为他设置了多处钓台。最有名气的严子陵钓台就坐落在今天浙江桐庐的富春江边，现在许多来富春江旅游的人们，仍然必登严子陵钓台。在今天人们心中，严子陵的"先生之风"依然熠熠生辉。

　　昭昭严子陵，垂钓沧波间。历史上，太多的文人向严子陵表达敬意，抒发淡泊名利的情怀，这其中有唐诗、有宋词、有美文，当然也有绘画。

　　1347 年，富春江边出现了一位老者的身影，他身背布袋，里面放着一支笔，数张纸，几个饭团，渴了掬一捧富春江水，累了就在江边石头上小坐一下。这位老者就是黄公望。他的背虽然开始佝偻，但行走的步伐却很是坚定，身影是那么清晰。

　　黄公望曾为朋友方方壶（方从义）作了一首题画诗：一江春水浮官绿，千里归舟载客星。诗中，"客星"一词即指严子陵。黄公望借诗表达了自己要像严子陵一样，乘一叶归舟，隐于一江春水中。

　　博学多才的黄公望一定熟知严子陵的故事。严子陵不事王侯、淡泊名利的隐士精神帮助他从中年困顿的官场中解脱出来。《富春山居图》中，渔樵等众多点景人物的背后都隐藏着严子陵的身影。

　　与富春山水相遇的那一刻，一个全新的黄公望诞生了。在"风烟俱净"的富春山水里，他开始悟出人与自然和谐相处的道理，也找到了生命的意义。

三、山水画：文人的风骨

　　欣赏古今中外的艺术作品，是一件十分惬意的事情。但每每读到中国山水画，很多读者却是一头雾水，感觉所有的山水画都一样，就是一些山山水水、树木河流的随意组合，左看右看也看不明白。所以讲《富春山居图》前，我们先说说欣赏山水画的一些注意事项。

如何读懂山水画，看出其中的好坏和门道呢？

黄公望在著作《写山水诀》中，透露了一句画山水的诀窍："画一窠（kē）一石，当逸墨撇脱，有士人家风。"[1] 这句话用现代的话说就是：画山水，行笔运墨要清逸洒脱，有文人的风骨。这句诀窍不仅可以用来指导创作山水画，还能作为我们欣赏山水画的指南。欣赏山水画，第一要品鉴笔墨是否"逸墨撇脱"，第二要注意画面是不是有"士人家风"。按黄公望传授的这两点，我们就能读明白所有的山水画。

山水画，笔法千古不易，无外乎勾斫（zhuó，砍、削）、皴（cūn）擦、点染；墨分五色，浓、淡、焦、干、湿。那什么是好的笔墨呢？黄公望给我们指出来，就一个标准："逸墨撇脱"。这四个字，理解"逸"是重点。

北宋画家黄休复在《益州名画录》中将绘画艺术分为"逸""神""妙""能"四格，并将"逸"置于其他三格之上，从而确定了"逸"在中国绘画中最高的美学地位。[2] 后来的文人们都非常认同这句话，北宋的大才子苏辙就附和说："盖能不及妙，妙不及神，神不及逸。"[3]

我们读山水画的时候，也可以把画品鉴为四个档次。第一档：能。画家有能力把山水形貌描绘得精细准确。第二档：妙。画家像庖丁解牛一样，把笔墨运用得熟能生巧，得心应手，精妙地再现自然。第三档：神。画家

[1]《南村辍耕录》卷八：黄公望撰《写山水诀》第二十则。

[2]《益州名画录》目录："画之逸格，最难其俦。拙规矩于方圆，鄙精研于彩绘。笔简形具，得之自然。莫可楷模，出于意表。故目之曰逸格尔。"

[3] 苏辙《汝州龙兴寺修吴画殿记》："予昔游成都，唐人遗迹遍于老佛之居。先蜀之老有能评之者，曰：'画格有四，曰能、妙、神、逸。'盖能不及妙，妙不及神，神不及逸。""先蜀之老"即《益州名画录》作者黄休复。

技艺已经出神入化，能画出自然的神采。第四档：逸。这一档从前三档重视"再现"自然转向"表现"自然，这种"表现"也就是今天常说的"写意"，画家要写出本人的生活态度、情趣和精神。这不仅要求画家超脱尘世，追求隐逸的生活和格调，还要求画作笔简形具、得之自然，画出高逸、清逸的精神。

画史上，山水画能达到"逸"格档次的，"元四家"黄公望、倪瓒、吴镇、王蒙是典型的代表。倪瓒就在《题自画墨竹》中直白地说："余之竹聊以写胸中逸气耳。"因为他爱在画中抒发逸气，所以他的许多山水画虽然"逸笔草草，不求形似"，读起来却感觉超凡脱俗，清逸天真。

元·倪瓒
《竹枝图》卷
纸本　水墨
纵 34 厘米　横 76.4 厘米
故宫博物院藏

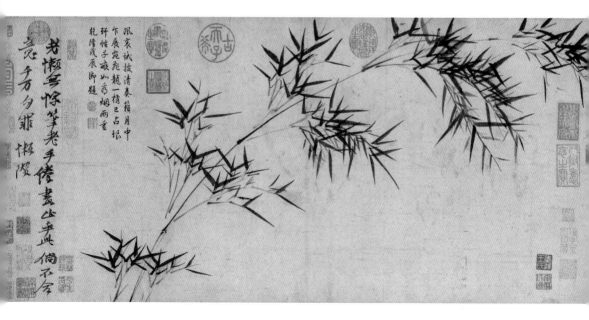

鉴赏完山水画的笔墨，我们就要注意山水画背后是否蕴含"士人家风"。士人，俗称文人，是古代对知识分子的一种称呼。和家庭有"家风"一样，中国的文人也是有"家风"的。往古代说，这"家风"就是屈原的"路漫漫其修远兮，吾将上下而求索"；司马迁的"人固有一死，或重于泰山或轻于鸿毛"；陶渊明的"不戚戚于贫贱、不汲汲于富贵"；李白的"天生我材必有用，千金散尽还复来"；范仲淹的"先天下之忧而忧，后天下之乐而乐"……概括来讲，也就是穷则独善其身，达则兼济天下。

几千年来，中国文人历尽沧桑，饱经忧患，无论居庙堂之高，还是处江湖之远，当他们伫立于群山之巅，俯视苍生社稷时，眼睛里总是闪烁着孔孟的忠善仁爱，老庄的达观超然，佛禅的慈爱悲悯。无论信奉何种思想，也无论琴棋书画、诗词歌赋，在他们的灵魂和心性里，都蕴藏着一种可称为风骨的"家风"。如果能理解了中国文人的风骨，我们就读明白许多山水画背后的深意。

南北朝时，画家宗炳在《画山水序》中也讲过一个山水画的理论，让我们在探寻"士人家风"时，更能看到古代文人对信仰的追求和执着。他说："圣人含道映物，贤者澄怀味象。"在他看来，山水形象秀美而有灵性，圣人可以借此修身悟道，贤者可以借此抒发情怀、体味万象。山水中是有"道"和"情"的。他提醒我们，绘

画也好，看画也罢，如果只看到了具体的山石林木、河海湖草，而没有明白这些具象背后的"道"理和情感，那就未免读得太浅了。

所以，我们看山水画，不仅要看外在的形，还要读懂内在的"道"。这"道"里隐含着作者的信仰和宇宙自然的规律。

我们今天能看到的黄公望所有的画作，都是山水画。从这些画中，我们能读出黄公望对山水的信仰和偏爱。这些山水里，有他看透红尘、隐逸林泉的情怀，也有他追寻生命意义、探求自然宇宙的大"道"。

中年的黄公望经历牢狱之灾后，加入了全真教，隐入了富春山水中。在这里，他修建了住所"小洞天"，望峰息心，归于"全真"。他把一生的酸甜苦辣都融入山水云烟之中，凝聚成了画中之兰亭——《富春山居图》。这幅画，不再仅仅是一张画，而是他一辈子的生命历程，一种人生大彻大悟后的信仰。

"笔端点点皆清气，谁道痴翁不解仙"，这是元代文人张宪评价黄公望画作的诗句。从元代开始，人们就评价黄公望的山水画多具有仙灵之气。我们看《富春山居图》时，也要细细体会画卷中的仙气、灵气。古代文人中，信仰道教的很多，譬如王羲之、吴道子、李白、张旭、赵佶、倪瓒等，但能笔墨入道，将道家思想和艺术作品完美结合的人当属黄公望。

　　《富春山居图》的绘画形式是长卷，也称手卷，这也是黄公望特意选择的一种体现其信仰的画作形式。中国画其他常见的形式还有斗方、册页、扇面、挂轴、中堂等，但比起长卷来，样子和气魄都差了一大截意思。《富春山居图》《清明上河图》《千里江山图》等中国传世名画，大都选择的是长卷的形式。这些画卷动辄数米长，横向展开，犹如滔滔不绝的江水，连绵不断。

　　欣赏长卷，我们应该将它置放于桌案上，慢慢展开约双肩的宽度，一段一段地细细品读。要看画作的下一部分时，我们可以左手向左展放，右手跟着向左卷收，遇到感兴趣的内容随时可以停下来品读。当你熟悉这种方法，你就会理解和佩服古人的趣味和智慧。在展、观、收这样一个读画的反复过程中，右手掌握着过去，左手控制着未来。当长卷展放完毕的时候，我们还可以再左手收卷，右手展放，重新让长卷返回原来的样子。这样，画面就可以往复循环，我们又可以返回画卷中去了。

中国画长卷（手卷）形制示意图

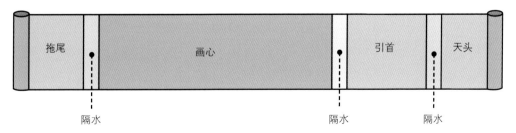

　　老子曾在《道德经》中说："吾不知其名，强字之曰道，强为之名曰大。大曰逝，逝曰远，远曰反。"当我们反复品读《富春山居图》时，会发现画卷里的山水也充满着流逝、深远、循环的意味，这不就是老子说的"道"吗？

　　黄公望在《临李思训员峤秋云图》一诗中云：

　　蓬山半为白云遮，琼树都成绮树华。
　　闻说至人求道远，丹砂原不在天涯。

　　在富春山水里，黄公望发现他所追寻一生的"道"，不在遥远的天涯，而就在身边，就在画卷里。他就是画卷中独坐孤舟的渔父，是伐木山林的樵夫，是松荫草亭里的书生，是策杖山路的行者。《富春山居图》是他的归宿，也是他的生命。

　　跨越了六百多年的历史沧桑，黄公望还一直栖居在富春山水中，护佑着《富春山居图》，等待着有缘的人们和他一起走进山水之中。

至正七年僕歸富春山居

無用師偕往暇日於南樓援筆寫成此卷興

之所至不覺亹亹布置如許逐旋填劄閱

三四載未得完備蓋因留在山中而云遊在外

故尔令特取回行李中早晚得暇當為著筆

無用過慮有巧取豪敚者俾先識卷末庶

使知其成就之難也十年青龍在庚寅歜

節前一日大癡學人書于雲間夏氏知止堂

青春：相逢山水自多情

　　回望黄公望的一生，我们可以概括为三个阶段：少年得志，中年困顿，老年修仙。这三个阶段是他人生的三部曲：激情飞扬的青春，困顿后的归隐，道法自然后的得道。从这一章开始，我们结合他的人生三部曲，把画卷分为三个章节进行解读。这三章题目中的诗句，都来自黄公望所作的题画诗。

　　若将《富春山居图》前后两段合璧，首先映入我们眼帘的是《剩山图》，它是清代藏家吴洪裕火殉画卷后残留的最前面的部分。侥幸流传下来的这段"剩山残水"虽然火痕累累，却无比珍贵。布满火痕的画纸背后藏着黄公望人生最美的青春年华，也藏着画卷流传中许多动人而传奇的故事。

一、剩山

我们自右向左展开画卷，开始激动人心的赏画之旅。

我们先来看画卷最右边这幅大名鼎鼎的《剩山图》。这张图也就是清代书画藏家吴洪裕火殉《富春山居图》时烧断的最前段部分。当年火焚后，因前段尚剩有一山，故得"剩山"之名。后段还余下五张纸的画面，后人称为《无用师卷》。重新装裱后，《剩山图》也就剩下纵31.8厘米，横51.4厘米了。别小看这一小幅残画，它现在可是浙江省博物馆的镇馆之宝。

这幅孑然独立的画卷上，映入我们眼帘的主要是一座从左侧逐渐隆起的浑厚大山。这座山构成了整幅图的核心，它雄奇磅礴，发苍浑之气，带着摄人心魄的冲击力闯进我们的视野。①

① 元人张雨（字伯雨）认为黄公望的画"峰峦浑厚，草木华滋"。清初画家恽寿平说，子久"以潇洒之笔，发苍浑之气"。清代文人张庚论黄公望，也以"浑沦雄厚"评之。

28

1.《剩山图》里的青春

细看这座"剩山"，虽然画面上布满了岁月的沧桑和火殉的斑驳，但我们仍能感觉到它生命的活力和激情。

它，高耸，挺拔，内在的张力几乎要撑破画纸上方的天空。画卷右侧，虽然因为火殉的原因，丢失了一部分前卷的画面，但这丝毫不影响它纵横四野、藐视八方的气概。

《富春山居图》整卷，山峰连绵起伏，峰峦叠嶂，但主要的大山有三座，而这座"剩山"最为有气势和力量。恽寿平曾读《富春山居图》后赞赏说：

> 凡数十峰，一峰一状，数百树，一树一态，雄秀苍茫，变化极矣。

"剩山"的形状非常独特，和《无用师卷》上的山峰迥然不同，看起来更为浑厚、天真、灵动。在"剩山"主体的山石上，黄公望用细长的披麻皴[②]和淡淡的墨色，让整座山显得秀润而活泼。山脚下，一泓清泉从幽谷中蜿蜒而来，缓缓流向富春江。溪水之畔，五六间屋舍隐遁在林木间。

> 榆柳荫后檐，桃李罗堂前。
> 暧暧远人村，依依墟里烟。

② 皴法，中国画技法名，用以表现山石和树皮的肌理。山石的皴法主要有披麻皴、雨点皴、卷云皴、大小斧劈皴等；表现树皮的则有鳞皴、绳皴、横皴等，都是以各自的形状而命名。这些皴法是古代画家在艺术实践中，根据各种山石的不同地质结构和树皮状态，加以概括而创作出来的表现程式。随着中国画的不断革新演进和自然界的变化改造，此类表现技法还在继续发展。

黄公望竟然把陶渊明归隐南山的世外美景画在了这里。墟烟依依，远村暖暖，这是多么令人向往的桃源。

一簇簇的树木亭亭玉立于山间，看起来特别繁盛葱荣，像是春夏之季一场雨后的景致。而我们再对比看《无用师卷》后面画面，则能发现草木生机逐渐减弱，山林变得冷逸、肃静而苍茫，许多树木显得干枯萧瑟，树梢上的叶子也纷纷凋零了。"春山如笑，夏山如滴，秋山如妆，冬山如睡"，从《剩山图》到《无用师卷》，黄公望仿佛带着我们经历了春夏秋冬，尽览富春山水四时的容颜。

与《无用师卷》上的两座大山相比，黄公望在"剩山"山顶上还画了许多"矾（fán）头"。他在《写山水诀》中说："山上有石，小块堆在上，谓之矾头。"[1] 这种矾头和常见的矿物质"矾石"有很大的关联。矾石，是一种晶莹剔透，具有结晶形态的石头。

南方的山因为地质以及多雨的原因，多有形似矾头的土包和碎石。五代南唐画家董源、巨然也都喜欢画这种带"矾头"的山水，在他们的《龙宿郊民图》《溪山兰若图》等许多画中都能找到和《剩山图》上相似的"矾头"。

黄公望继承了董源、巨然的风格，在山顶堆叠出这些"矾头"，希望笔下的"剩山"能像矾石一样冰清玉洁，更加挺拔俊秀。

① 《南村辍耕录》卷八：黄公望撰《写山水诀》第二十五则。

《剩山图》山顶的矾头

董源《龙宿郊民图》山顶的矾头

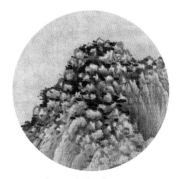

巨然《溪山兰若图》山顶的矾头

您听过古琴曲《高山流水》吗？它开始的旋律和《剩山图》的意境极其相似，在叮叮咚咚、婉转悠扬的"双八度"高音中，高山扑面而来。传说中，琴师伯牙在荒山上弹琴，内心想着高山的时候，樵夫钟子期竟能领会曲子是在描绘"峨峨兮若泰山"。②

读《剩山图》，我也不禁想到了泰山。唐代杜甫曾在《望岳》中这样形容泰山：岱宗夫如何？齐鲁青未了。造化钟神秀，阴阳割昏晓。荡胸生曾云，决眦入归鸟。会当凌绝顶，一览众山小。

当年，杜甫正年少气盛，他望着东岳泰山，心中也是豪气冲天。泰山，在他眼中，就是积极进取，俯视天下的年轻才俊。他吟出了泰山的雄姿和高度，也抒发出了唐代青年敢攀绝顶的豪迈和气概。

《剩山图》有着宛如《高山流水》《望岳》一样的意境和气韵，黄公望和伯牙、杜甫一般，也在用一幅画、一座山展示他的抱负和理想。

一座美术史上无与伦比的大山，就这样在黄公望的笔下拔地而起，一改南宋萎靡不振的院体山水模样，呈现元气淋漓、浑厚华滋的新气象。

有一种年轻，是不服老。至正七年（1347），开始画《富春山居图》的时候，黄公望已经年近八十。这个岁数已到了颐养天年的时候了，但六百多年前的黄公望，竟然还要再挑战自我，用余生完成一幅美术史上的鸿篇巨制。

② 《列子·汤问》中记载："伯牙善鼓琴，钟子期善听。伯牙鼓琴，志在高山，钟子期曰：'善哉，峨峨兮若泰山！'志在流水，钟子期曰：'善哉，洋洋兮若江河！'"伯牙善于演奏，钟子期善于欣赏。这也是"知音"一词的由来。

人生易逝，青春不老。穿越六百年的沧桑，《剩山图》幸运地流传了下来。蹚过历史的长河，《剩山图》为我们剩下些什么呢？

今天，摩挲着《剩山图》，在古旧和斑驳的画纸上，我们仍然能感触到黄公望"烈士暮年，壮心不已"的雄心。当你老了，头发白了，你还能像黄公望一样保持一颗年轻的心，继续为梦想而奋斗吗？

2. 山之恋

美术史上，中国人对山有着宗教般的崇拜和热爱。

在五千年前大汶口文化的"日月山符号大口尊"上，就刻有能托起太阳和月亮的大山。据《尚书》《周礼》的记载，三千年前的周王室曾把山岳图形绘制在礼器和帝王的冕服上，以示对自然的崇敬。汉画像石中，一些生产、生活的场景也带有群山的图饰。敦煌莫高窟北朝时期的壁画上，宝相庄严的佛和菩萨身旁，总是画有连绵的山峦。

山，尖的叫峰，平的叫顶，圆的叫峦，相连的叫岭，有洞穴的叫岫（xiù），有陡峭石壁的叫崖，崖下的叫岩，路通到山中的叫谷，不通的叫峪。[①]这是五代画家荆浩对多种山的区分和命名。分类之细，让我们惊叹古人对山已经是如此的钻研和挚爱。

黄公望传世的画作中，许多画的主题都离不开山。

大汶口文化大口尊上的
"日月山"纹样

汉画像石上的群山

① 五代画家荆浩在其《笔法记》中说："山水之象，气势相生。故尖曰峰、平曰顶、圆曰峦、相连曰岭、有穴曰岫、峻壁曰崖、崖间崖下曰岩，路通山中曰谷、不通曰峪。"

在《写山水诀》中，他还传授了许多画山的诀窍："画石之法，先从淡墨起，可改可救，渐用浓墨者为上。""山头要折搭转换，山脉皆顺，此活法也。""或画山水一幅，先立题目，然后着笔。"②

中国山水画自魏晋萌芽，经由隋唐、五代、宋代，到了元代，在以黄公望为代表的画家们努力下，风格出现了转折性的巨变。

山的画法，到了黄公望这里，经历了五次划时代意义的变革，模样也变化了五回③。

东晋时期是山水画的萌芽期，山还是人的陪衬，甚至比人还要小些。在顾恺之的《洛神赋图》中，我们就能看到，一座座小山宛若仙山幻境，成为洛神和曹植凄美的爱情舞台。

② 《南村辍耕录》卷八：黄公望撰《写山水诀》第五、十七、二十二则。

③ 明代文人王世贞在《艺苑卮言》中称："山水画至大小李一变也，荆、关、董、巨又一变也，李成、范宽又一变也，刘、李、马、夏又一变也，大痴、黄鹤又一变也。"这段话基本符合我国山水画史发展的实际，黄鹤即王蒙，他把黄公望和王蒙并称为山水画第五次变革的代表人物，很有见地。

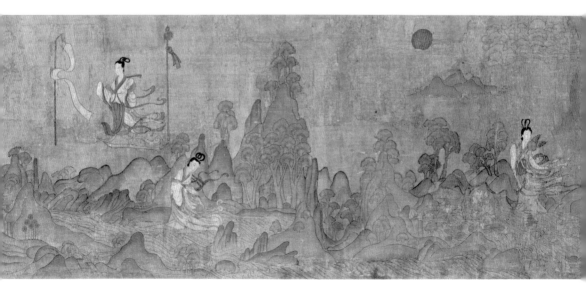

《洛神赋图》（故宫甲本）中的衬景山水

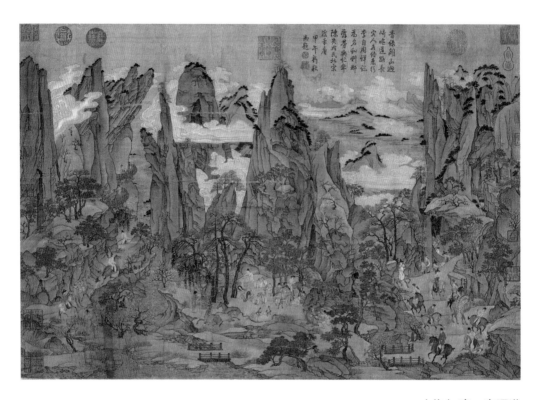

（传）唐·李昭道
《明皇幸蜀图》轴
绢本　设色
纵 55.9 厘米　横 81 厘米
台北故宫博物院藏

　　第一次大山面貌的变化发生在隋唐。此时山水画一改停滞不前的状态，进入到一个气势磅礴、金碧辉煌的时期。李思训、李昭道，史称"大小李将军"，父子二人一起把山水画抬到了空前的高峰。青绿着色、严谨工细，山水画在这对父子组合手中发展得成熟而完善。在李昭道的《明皇幸蜀图》中，他极尽勾勒填色、渲染赋彩、精巧细密的本事。山，在他们笔下，金碧绯映，精工之至，呈现出盛唐的大气象。

　　及至五代宋初，中国山水画史上诞生了几位照耀古

① 这六位画家在中国山水画领域成绩斐然，他们的绘画成就对后世产生极大的影响。关仝系荆浩入室弟子，传承并发展了荆浩开创的山水画新风，他与李成、范宽一同被尊为北宋"三家山水"。因其画风的不同，荆浩、关仝二人又与董源、巨然分别代表了山水画史上的"北派"与"南派"，具有开宗立派的画史地位。

今的山水画家：荆浩、关仝（tóng）、李成、范宽、董源、巨然。① 因为他们的出现，山水画变得高度成熟，开始居于中国画各画科之首。

荆浩、关仝，可谓北方山水画派的宗师级人物。《匡庐图》《秋山晚翠图》是他们的代表作。图画中，这些大山势状雄强，峰峦浑厚。董源、巨然，是黄公望主要师法的老师。他们久居江南，喜欢表现温润秀雅的江南气象，有代表作《潇湘图》《秋山问道图》传世。这四人开宗立派，奠定了山水画南、北两大门派的格局，为大山的模样带来了第二次重要变化。

李成是山东青州人，号营丘，代表作为《读碑窠石图》。画中山的模样不同于荆浩、关仝的北派风格，而是烟林清旷，气象萧疏。范宽的画山如铁铸，线如铁条，皴如铁钉，在宋代就被列为神品。宋代郭熙在《林泉高致》中说："齐鲁之士，惟摹营丘；关陕之士，惟摹范宽。"北宋中后期，几乎所有的画家都在模仿这二人。他们为大山的样子带来了第三次变化。

五代·董源
《潇湘图》卷
绢本 设色
纵 50 厘米 横 141.4 厘米
故宫博物院藏

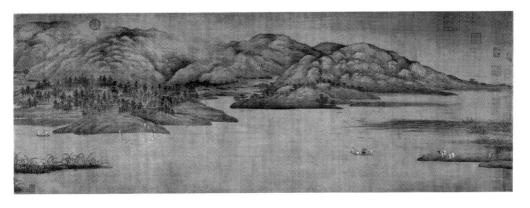

南宋，偏安东南一隅，文人们面对着破碎的山河，至死都盼望着"王师北定中原日"。李唐、刘松年、马远、夏圭，被称为南宋画坛四大家，心中也一直奔腾着爱国的热血。在他们笔下，大山充满了刚性的线条，急促的顿挫，猛烈的皴法横扫。他们最突出的艺术特点：一是"残山剩水"，二就是大斧劈皴。北宋的"千里江山"这时只剩下苟且和丧权辱国，他们索性在画面上只取江山的一角或半边，然后用大斧一样的笔墨，猛地砍下，发泄出压抑很久的屈辱与愤怒。他们这一砍，砍出了山水画史上的第四次变化。

元代短暂而纷乱，文人们地位低下，无邦可经，无世可治，他们转而把时间和才华毫无顾忌地投在了绘画艺术上。爱一座山，和爱一个人一样，不需要理由。画山不必有回报，不必有功名，权当抒发性情。若说宋人重理法，那么元人就尚意趣。这带来了元人审美观念的巨变，也引来了山水画翻天覆地的第五次变革。

推动这场伟大变革的，首推黄公望。他带头喊出："画，不过意思而已。"[1]他变宋人的写实为写意，变具象为意象，变再现为表现。从此，大山"峰峦浑厚，草木华滋"，呈现远尘绝俗的独特意境。他师法董源、巨然，却青出于蓝胜于蓝，变化了老师画作的面貌，汰其繁皴，瘦其形体，横其平坡，自成一派。作为"松雪斋中小学生"，黄公望融会贯通赵孟頫"以书入画"的笔法，笔

[1]《南村辍耕录》卷八：黄公望撰《写山水诀》第二十五则。

（传）南宋·夏圭
《云峰远眺图》页

绢本　设色
纵 24.8 厘米　横 26.4 厘米
故宫博物院藏

　　马远、夏圭二人善于对复杂的
自然景物进行高度概括，他们把中
国画局部取景的方法发展到一个新
的意境，常以一角、半边取景，"马
一角"和"夏半边"是画史上对马远、
夏圭山水画面貌的概括。二人的画
面上仅留一个山尖、一线岭顶，却
能使观者联想到山的整体，也被人
们称为"残山剩水"。

　　《云峰远眺图》传为夏圭所作，
就是一幅能够体现"残山剩水"之
景的作品。后来，人们常将这种山
水画的新表现形式来联系和讽刺南
宋政权偏安一隅、山河残破的现实。

南宋·李唐
《清溪渔隐图》卷（局部）

绢本　设色
纵 25.2 厘米　横 144.7 厘米
台北故宫博物院藏

　　斧劈皴出现在两宋之交的山水画中。大斧劈皴被认为是李
唐独创的皴法。李唐在《清溪渔隐》中大面积运用了大斧劈皴，
这种皴法笔法遒劲，运笔顿挫曲折，常用中锋勾勒山石轮廓，
再以侧锋横刮之笔画皴纹，最后用淡墨渲染。其画面效果有如
刀砍斧劈一般，给人以苍劲、豪放的感觉。

中见墨，墨里寓情，勾、擦、皴、点，逸笔草草，自由驰骋在山水之间。

　　清初画家石涛后来惊呼："大痴、云林、黄鹤山樵一变，直破古人千丘万壑。"[1]以黄公望为首的"元四家"硬是在一个战乱的年代，把山水画推上了历史的顶峰。从此，一丘一壑，便有了士人家风，更加简逸旷远，天真烂漫，为后人留下最美的风景。

3. 笔墨的秘密

　　在画卷开始的《剩山图》中，我们就已经能读出黄公望笔墨的精妙了。斑驳沧桑的画纸上，他用简淡飘逸的笔墨，勾勒了富春江两岸的山川形势、植被地貌，皴染出了天水共色、草木华滋的江南风光。更让我们叫绝的是，在笔墨之中，我们还能感受到元代文人那种清淡和简逸的精神。

　　被誉为清代画坛"四王"之一的王原祁是黄公望的超级粉丝，他曾对黄公望的笔墨给予高度评价："黄公望一生最得力的地方，全部在于笔墨。笔墨的道理，主要是表达意思，意思表达到位了，画家的一点精神也就隐约跳出来了。"[2]王原祁一生都在模仿黄公望，他最懂黄公望，一语点破了偶像的笔墨秘密。

　　笔墨，中国画的魂魄也。黄公望在《写山水诀》中其实也透露了自己的笔墨秘诀，他写道："山水中用笔

[1] 石涛在《跋汪秋涧摹黄大痴江山无尽图卷》中写道："在大痴、云林、黄鹤山樵一变，直破古人千秋万壑，如蚕食叶，偶尔成文，谁当着眼。"

[2] 清初画坛王时敏、王鉴、王翚、王原祁四人皆姓王，为师友或亲属关系，因绘画思想及风格相近，被人们称为"四王"。王原祁在《麓台题画稿》中说："笔墨一道，用意为尚。而意之所至，一点精神在微茫些子间隐跃欲出。大痴一生得力处，全在于此。"

法，谓之筋骨相连，有笔有墨之分。用描处糊突其笔，谓之有墨。水笔不动描法，谓之有笔。"[3] 他这是说，画山水的时候，用笔必须筋骨相连，气势贯通，分为有笔和有墨，勾勒时候用笔要灵变，叫作有墨，晕染时候笔迹要分明，叫作有笔。黄公望的这句话绝对是他一生绘画的经验之谈，我们结合《剩山图》仔细分析一下。先看用笔。在《剩山图》中，他多以草书或篆书的笔法入画，藏锋起笔，收笔回锋，每一笔中都蓄满能量，有时笔断了，但气还连着。画中许多线条为中锋用笔，状如圆柱，笔尖始终位于笔痕的中间，线条在视觉上成为一种中间实两边虚的效果。

黄公望的这种笔法，让我想起他的老师赵孟頫"书画同源"的理念。赵孟頫在自己画作《秀石疏林图》里题了一句诗："石如飞白木如籀（zhòu），写竹还于八法通。若也有人能会此，方知书画本来同。"他用一个"写"字说出了绘画笔法的本质和书法用笔是相同的。

③《南村辍耕录》卷八：黄公望撰《写山水诀》第十则。

元·赵孟頫
《秀石疏林图》卷

纸本　水墨
纵 27.5 厘米　横 62.8 厘米
故宫博物院藏

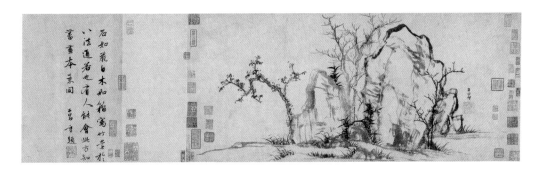

　　这一创作理念影响了后来众多的书画艺术家，黄公望也自觉地学习老师的理论，将书法用笔融入到绘画用笔中。黄公望在《写山水诀》中也用"写"谈到了这一点，呼应自己的老师："山水之法，在乎随机应变，先记皴法不杂，布置远近相映，大概与写字一般，以熟为妙。"[①]这里，黄公望说得更加直白：山水的方法，要随机应变，大概和写字一样。

　　具体用笔中，黄公望擅长用"长披麻皴"来表现江南山石。什么是长披麻皴呢？形象地说，就像是一根长长的麻绳。在整幅画卷中，我们随处可见长披麻皴的踪影，它们有的粗而厚重，有的细而圆润。这些线条挂在山间，看起来轻松自在，毫不拘束，像跳动的乐符一样。

　　接下来我们再看用墨。

　　《剩山图》上，我们看不到大块的墨团，山体的留白和皴染的淡墨让"剩山"看起来通透洁净，淡雅秀丽。山顶的杂树墨色较浓，和山体形成鲜明对比，有浓有淡，有虚有实，层次感极强。远山和洲渚，黄公望也都施以淡墨，有虚无缥缈之仙境的感觉。山上杂树繁茂，黄公望先用干笔勾出苍劲的枝干，再以浓墨、焦墨点出树叶。树与树之间，墨色的浓淡干湿也不一样，近处的树墨色较浓，远处的树墨色较淡，墨色变化恰到好处。

　　黄公望在《写山水诀》中曰："作画用墨最难。但

①《南村辍耕录》卷八：黄公望撰《写山水诀》第二十七则。

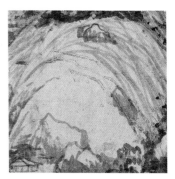

《剩山图》中的长披麻皴

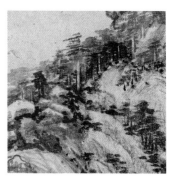

《剩山图》中的浓墨

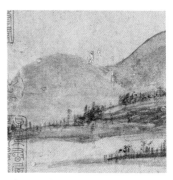

《剩山图》中的淡墨

② 生纸即生宣纸，是没有经过胶矾加工，生产后直接使用的宣纸。其特点是质地柔软，吸水性和润墨性强；能使笔触层次清晰，笔画变化丰富，从而加强作品的表现力。

③《南村辍耕录》卷八：黄公望撰《写山水诀》第三十一则。

先用淡墨，积至可观处，然后用焦墨、浓墨，分出畦径远近，故在生纸②上有很多滋润处。"③

他认为作画时候，墨法的运用是最难的，用墨不能一蹴而就，要先用淡墨，层层积染，再用焦墨、浓墨分出景物的远近。笔墨虽然俭省，画在生纸上才能有很多滋润的地方。

黄公望这种笔墨技法，浓、淡、干、湿巧妙结合，苍中带润，润而不枯，可谓神来之笔。六百多年后的今天，我们看布满沧桑和火痕的画面，仍然能感觉到当年笔墨的滋润，他笔中蘸取的富春江水仿佛还能从画纸上涌现出来。

在谈《富春山居图》笔墨的时候，估计有的读者会有疑问，画卷为什么没有色彩呢？色彩，确实在任何一个民族的绘画中都占着极为重要的位置。中国在唐代以前就已经很重视色彩了，南朝齐梁画家、绘画理论家谢赫提出的"六法"之一便是"随类赋彩"。④我们看隋代展子虔的《游春图》，初唐李思训的《江帆楼阁图》，都会感觉颜色非常艳丽，甚至金碧辉煌。

④ 六法是我国古代绘画中常用的术语，也是中国古典绘画艺术的关键理论。谢赫在其著作《古画品录》中，依据人物画的创作实践，归纳整理品评绘画的六条标准，被称之"六法"，分别为：气韵生动、骨法用笔、应物象形、随类赋彩、经营位置、传移模写。

然而，唐代以后，中国绘画就开启了色彩褪淡的步伐，不但山水画努力摆脱色彩，过渡到水墨，甚至连花鸟、人物画都如此。唐以后的一千多年里，"无色"的水墨画逐渐成为中国绘画的主流，这和世界其他各民族的绘画相比，绝对是人类艺术史上很独特的文化现象。

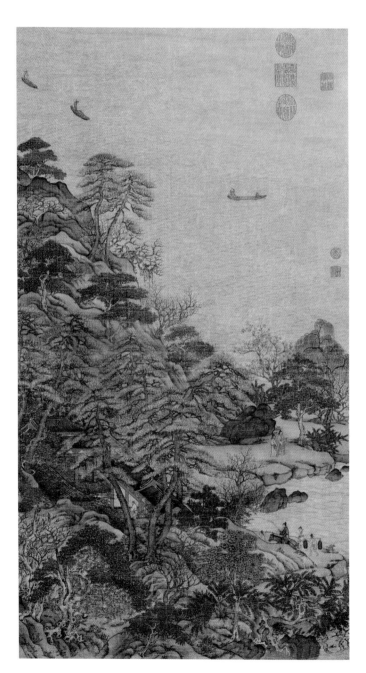

唐·李思训
《江帆楼阁图》轴
绢本　设色
纵 101.9 厘米　横 54.7 厘米
台北故宫博物院藏

此图为宋代摹本，大青绿
设色画，描绘江边春景。图中
山峰高耸，树木翠绿，山脚树
丛中数栋红柱青瓦房舍，人影
绰绰；江面波光粼粼，宽广浩
渺，岸边数人驻足赏景，一派
春光融融之景。

元·朱德润
《林下鸣琴图》轴（局部）
绢本　设色
纵 120.8 厘米　横 58 厘米
台北故宫博物院藏

中国文化中很早就有"无色"的思想。老子也曾对色的世界抨击道："五色令人目盲，五音令人耳聋。"佛教中也有"色空"的观念："色即是空，空即是色。"

绘画在宋元时期发展到无色之境，画家们从颜色的纷繁中解放出来，意境淡远的水墨取代了繁华绚烂的色彩，这正说明了宋元画家们对中国文化的认识越来越深入到了极致。色的世界是表象的，黄公望抛弃了颜色，就剩下笔墨酣畅与元气淋漓了。笔走龙蛇，墨分五彩，他把没有颜色的风景恢复到了宇宙万物的原始。

山水无色，遂归本真。

4.《剩山图》与爱情

您可能会想，不就是一座山吗？哪儿来的爱情呢？

《剩山图》不仅隐藏着黄公望青春的心绪，还隐藏着一段浪漫而哀婉的爱情故事。

我们先把目光聚焦在《剩山图》的印章上。《剩山图》上总共有多少枚印章呢？我们现在数一数，画面上总共有 11 枚半，其中 10 枚是近代画家吴湖帆和夫人潘静淑的[①]，另外一枚半是明清时期藏家吴之矩和吴其贞的。爱情就藏在这些红红的印章中。

但凡爱书的人，都有间书房，吴湖帆和潘静淑的书房叫梅景书屋，这个书屋很是特别，来历很有故事。1924 年，吴湖帆为避战乱从苏州来到上海，租赁了位于嵩山路 88 号的一栋三层西式洋楼，这儿就是后来闻名上海滩的梅景书屋。为何取名梅景书屋呢？因为这里收藏了两件珍贵的宋代梅花画谱：《梅花喜神谱》《梅花双爵图》。梅景书屋之后陆续汇聚了吴湖帆和潘静淑两家的百年收藏，成为当时海上画坛和全国书画鉴藏界的"文化地标"。沈尹默、张大千等四方名人雅士纷至沓来。吴湖帆从此精研书画，广泛收藏历代书画。没有梅景书屋，就没有他后来以家藏换得《剩山图》的机缘。

1929 年春天，吴湖帆还以"梅景书屋"为主题相继创作了两幅画作。梅花掩映的楼阁里，二人读书填词，赏画创作，像是神仙伴侣一样。

吴湖帆和潘静淑

① 吴湖帆是清末书画家吴大澂（chéng）之孙，现代绘画大师，书画鉴定家。早年与溥心畬（yú）并称为"南吴北溥"，与收藏大家钱镜塘同称"鉴定双璧"。他是一位集绘画、鉴赏、收藏于一身的显赫人物。他和夫人潘静淑喜好相投，伉俪情深，在当时，他们的书房梅景书屋成为文人雅士聚会之处。

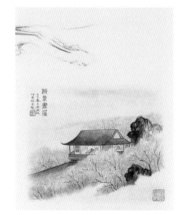

吴湖帆《梅景书屋图》

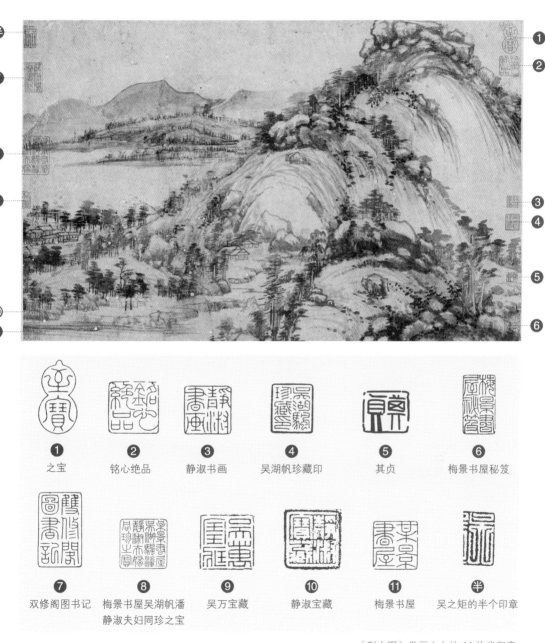

《剩山图》卷画心上的 11 枚半印章

潘静淑不仅在生活上照顾吴湖帆，还在书画事业上给予他极大的帮助。她亲自为吴湖帆收藏的1400多种金石书画做了数年的校订和存档工作。吴湖帆也特别倚重这位贤淑又有才华的妻子，凡是遇见重要的书画收藏，必盖上"梅景书屋秘笈"或"梅景书屋吴湖帆潘静淑夫妇同珍之宝"印章。《剩山图》也是他们盖两人印章最多的收藏作品。

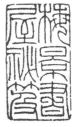

梅景书屋秘笈

吴湖帆的孙子吴元京曾回忆说，吴湖帆晚年在书屋与学生们聊天，言语中从来称呼梅景书屋为梅影书屋，这是因为"影"字还包含有"形影不离"的意思。可惜好景不长，1939年夏天，潘静淑忽然得了急性阑尾炎，不治身亡，享年四十八岁。共同生活了二十四年的爱妻突然逝去，给吴湖帆带来了前所未有的伤痛，他先后作词十数首，以"愿天上神仙似人间，再盟他生，白头如愿"之语，深切怀念妻子。"梅景书屋"，包括其他代表和妻子在一起的闲章，后来都成为吴湖帆钤（qián）印最多、最久、最称心的印章。

梅景书屋吴湖帆潘
静淑夫妇同珍之宝

说到这里，估计有些读者会有疑问，上面说的是收藏者吴湖帆的爱情，那画卷的作者黄公望的爱情呢？

以前人们一直以为黄公望当了道士，是没有家庭和妻子的。其实，现代许多学者根据地方史志已经考证出黄公望是有家室的。黄公望的妻子是叶氏，他们生有两个儿子，大儿子叫黄德远，小儿子叫黄德宏。[①] 黄公望

① 学者浦仲诚在著作《黄公望新考》中根据古籍《黄氏宗谱》等记载，查到黄公望妻子被称为"妣黄母叶太夫人"，其长子名德远，次子名德宏。

晚年，长期隐居于杭州和富阳等地，痴心作画很少回家。这让家中的妻子、孩子都十分担心挂念。有专家考证说，叶氏带上小儿子德宏，曾追寻黄公望至杭州，并陪他生活于西湖畔。[②]

我们看黄公望的一生，会有一个感触，那就是他的朋友特别多，元代文人几乎都认识他。这可见生活中的黄公望是很真诚友善的，他对亲人也一定无比挚爱。没有朋友和妻子的大力支持，他是画不完《富春山居图》的。综上所述，我们可以做出推论，黄公望和妻子叶氏也有着美好的爱情，就藏在《富春山居图》里。

5. 浴火重生的痕迹

1938 年冬日的一天，吴湖帆用珍藏的商周青铜器换得《剩山图》。但到了晚上，他还是觉得不太放心买的画，便电话询问汲古阁老板曹友卿此画前面有无题跋。亏得他这一提醒，曹友卿赶快跑到原来的卖主家里询问，结果还真有，原来的卖主把题跋当成垃圾给扔了。吴湖帆搞收藏真的很敬业，他急忙去垃圾桶里翻找，竟然抢救性地捡出一个烂纸片。

纸片上是清代扬州藏家王廷宾的一段话。话很长，里面有这么几句很关键：

《剩山图》者盖黄大痴先生所作《富春山图》前一

② 学者浦仲诚在著作《黄公望新考》一书中撰文《黄公望家世之谜》，考证分析说："由于黄公望晚年长期隐于杭州和富阳山区，痴心作画而不归家，家中妻儿十分担心挂念，故有次子德宏及其妻携眷随母叶氏，追寻至杭州，并陪伴公望生活于西湖畔。"

王廷宾题跋，后裱入《剩山图》尾纸

段也……是此图已不能复为全璧，题之曰剩山，悲夫，
然犹幸其结构完全，俨然富春山在望……

　　看来这个王廷宾也是个非常懂画的人，他对《富春
山居图》被烧毁成两段的事也是非常悲痛。吴湖帆根据
这张从垃圾桶里拣出来的烂纸片，断定了所买到的画就
是真正的《剩山图》。

　　他接下来更是神一样的操作，体现出鉴藏界大咖的
专业鉴定水平。他带上《剩山图》跑到故宫，借来故宫
真迹印本，也就是《富春山居图》的后段《无用师卷》，

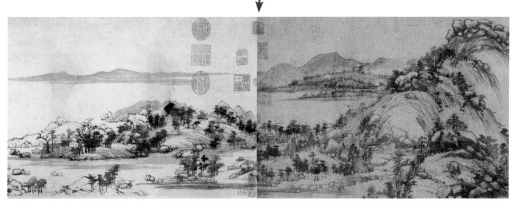

《剩山图》卷尾和《无用师卷》卷首组合在一起

上图：《剩山图》卷尾上拼
接后的"吴之矩"骑缝章。
下图：《无用师卷》上未烧
毁的完整的"吴之矩"骑缝章。
读者可对比观察，二章极其
相似。

相互对照比对。吴湖帆发现：《剩山图》卷尾上的"吴"
字半印和故宫《无用师卷》卷首上的"之矩"二字半印
恰好相互符合，对接得丝毫不差（上图红色箭头所指）。

《富春山居图》在明代末年由书画藏家吴之矩珍藏，
因为《富春山居图》长卷是由宣纸拼接而成的，所以吴
之矩在得到此画后，在每张纸的拼接处都盖了骑缝章。
后来，他把画传给了儿子吴洪裕。

吴洪裕非常喜爱《富春山居图》，在晚年弥留之际，
竟然想仿效唐太宗李世民将王羲之《兰亭序》陪葬的方
法，用《富春山居图》为自己殉葬。吴洪裕让家人把《富
春山居图》扔进火盆，他的侄子吴子文不愿意这么珍贵
的画被烧掉，趁机用别的画卷"掉包"，把《富春山居图》
从火里救了出来。可惜画首第一张纸还是被烧毁了大半。
后来，为了掩盖被火烧过的痕迹，吴子文找人修复画卷，
裁掉了第一张宣纸上被烧毁的部分，从此《富春山居图》

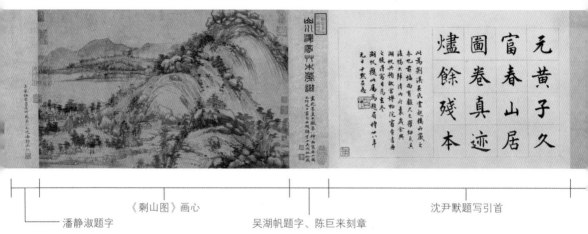

《剩山图》画心

潘静淑题字　　　　　　　　　　　吴湖帆题字、陈巨来刻章　　　　　沈尹默题写引首

被分为一长一短的两幅画卷：《剩山图》和《无用师卷》。同时，他把原画卷尾董其昌的题跋转移到了《无用师卷》的卷首，以更好地掩盖火痕。

　　从故宫回来后，吴湖帆高兴地在《剩山图》右边前隔水处题字："山川浑厚，草木华滋。画苑墨皇，大痴第一神品富春山图。"并请来当时篆刻名家陈巨来刻了一方朱文鉴藏印章，盖在了右上角："大痴富春山图一角人家"。

　　近代著名书法家沈尹默也赶来捧场道贺，认真用楷书题写引首："元黄子久富春山居图卷真迹烬余残本。"民国时期名震上海的人物画家郑穆康专门绘制了黄公望画像，时年八十五岁的书画家王同愈也兴奋地为画像题词："元高士黄公望像，少举神童，博综群艺，善写山水，法篆通隶。"

山川浑厚，草木华滋。画苑墨皇，大痴第一神品富春山图。己卯元日书句曲题辞于上吴湖帆秘藏

《剩山图》前隔水
吴湖帆题字

郑穆康绘黄公望画像
王同愈为画像题词

引首题跋韩葑书"富春一角"
钤印"寒碧斋"

吾家梅景书屋所藏第一名迹潘静淑记

《剩山图》后隔水
潘静淑题字

吴湖帆的妻子潘静淑用正楷在《剩山图》的左边隔水处题字："吾家梅景书屋所藏第一名迹潘静淑记。"经过妻子和朋友们的共同见证和祝贺后，吴湖帆在《剩山图》卷后题跋作词说："剩山缘分，惟我天相许。"他高兴地向世人宣告：我和《剩山图》的缘分，真是老天爷相许的。

火，是文明的种子，也是文明的灾星。人类文明发展史上，没有什么发明能像火一样影响巨大。但火也是人类文明的头号大敌，能够瞬间焚毁我们的文明。中国传世名画中，像《洛神赋图》《步辇图》《虢国夫人游春图》《韩熙载夜宴图》等，原迹都已经失传，留下来的都是后代的摹本，它们的原迹大概都已经消失在火焰中了。

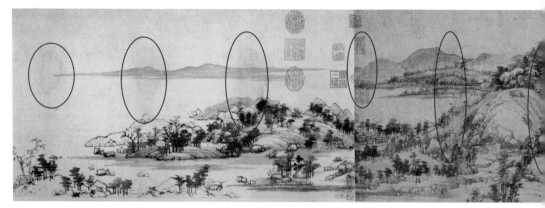

《剩山图》和《无用师卷》卷上的六处火痕

　　《富春山居图》能在火中侥幸逃脱大难不死，真是非常幸运和传奇。我们今天仔细看画卷，依然能找到许多火烧的痕迹。

　　在《剩山图》山峰的中间，你仔细看的话，有一块地方可以看出来和其他画面不太一样。这个地方的宣纸显得比较白，皴线、苔点、杂树看上去都有些磨损，和周围的笔墨相比更显陈旧。在山腰处，以及远山处，我们还能发现一处火烧的痕迹。在《剩山图》卷尾接纸处，朱文印章"双修阁图书记"和"梅景书屋吴湖帆潘静淑夫妇同珍之宝"印的中间，还有一处呈月牙形的火痕。另外，在后面的《无用师卷》中，我们也能找到三处较大的火痕。

　　这些火痕在有些《富春山居图》印刷品中不太容易看出来，这是因为出版时进行了修图。我想复制时还是尊重原作比较好，不用刻意追求美观，这样读者就能体

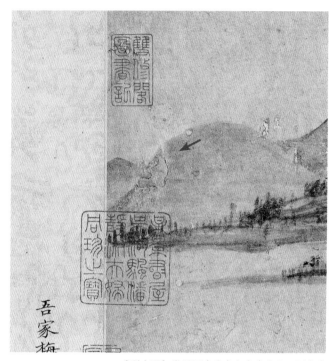

《剩山图》卷尾两个朱文印章中的月牙形火痕

会出一幅古代书画流传下来的艰辛和困难。在《富春山居图》题跋里，黄公望说过："傗先识卷末，庶使知其成就之难也。"懂得卜卦易理的黄公望，早就知道一幅画作流传的艰辛，在题跋里就提前作了预言。

　　看这一处处火痕，我不禁想到把《富春山居图》投入火中殉葬的吴洪裕。他生命的最后，对画卷百般的不舍，虽有些自私，但也恐怕是担心此后再没有人像自己一样爱护这幅画卷。火痕的背后，有无奈、有哀痛、有艰辛，更有一份痴情和真爱。

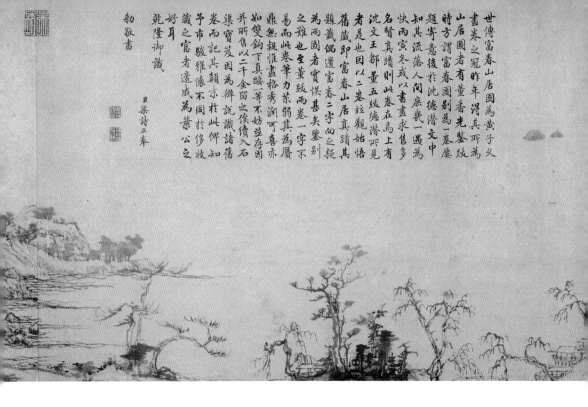

二、上善若水

从这一部分画卷开始，我们悄然走进了《无用师卷》卷首一段唯美的山水风景里。

画面近景处，江堤起起伏伏，树木高矮错落。柳树低垂，像是一位江南女子在抚摸明镜般的富春江；其他的树则挺拔而立，像是帅气的小伙子伸长脖子，瞭望远处那万顷的一潭碧波。中景处，从"剩山"延绵而来的沙洲飘浮在水中央。洲上林树繁茂，几处茅屋掩映其中。远景处，一抹远山，像一个神仙横卧在浩渺的烟波中。

这部分画面里的富春江汪洋恣肆，浩浩荡荡，与天相接，浑然一体。画面上水和天都是一个颜色，那就是白茫茫。当我们极目江天，望向天边无穷处的时候，仿佛能看到宇宙的深处。

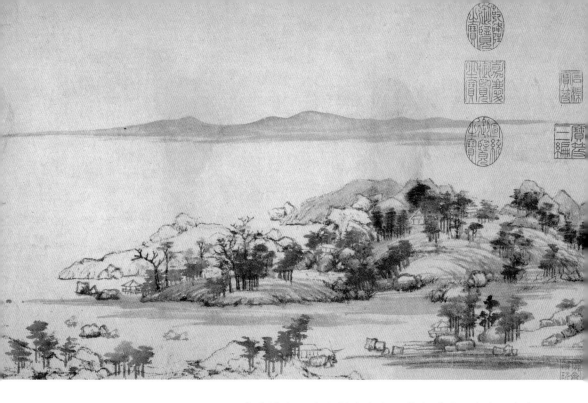

唐代诗人罗隐也是富春人，他在《秋日富春江行》中描绘过同样的意境：

① 《三国志·吴志·孙休传》中记载了一段太守李衡的故事。南北朝时期文人裴松之在此处作注曰："衡每欲治家，妻辄不听，后密遣客十人于武陵龙阳氾洲上作宅，种甘橘千株。临死，敕儿曰：'汝母恶我治家，故穷如是。然吾州里有千头木奴，不责汝衣食，岁上一匹绢，亦可足用耳。'"后遂称橘子为"李衡奴"。

远岸平如剪，澄江静似铺。
紫鳞仙客驭，金颗李衡奴①。
冷叠群山阔，清涵万象殊。
严陵亦高见，归卧是良图。

与一般诗人看到的优美和壮美不一样，罗隐在富春山水中看到了"清涵"，触动内心的是隐逸。

他要像严子陵一样归来，隐居在富春山水中。黄公望也和罗隐一样，抒发着自己渔樵江渚、远离尘器的隐逸愿望。置身湖光山色中，满目青山绿水，坐看一湖秀色，与自然相依相融，是多么逍遥、快活的神仙日子。

1. 水的哲学

在山水画中，山为骨架，水为血脉。许多人看《富春山居图》，只顾得看山，却忘了观水。孔子说："知者乐水，仁者乐山。"他认为人们要当智慧的人，就要学会观水，向水多学习。黄公望在《写山水诀》中总结了许多画水的诀窍，这里我先罗列一些，看一下他对"水"的重视：

山水中唯水口最难画。

水出高源，自上而下，切不可断派，要取活流之源。

山下有水潭，谓之濑，画此甚有生意，四边用树簇之。①

① 《南村辍耕录》卷八：黄公望撰《写山水诀》第十四、十六、二十则。

水在古代绘画中，一直占据着重要的位置。

东晋顾恺之的《洛神赋图》，有着中国山水画最早的雏形。画中，顾恺之把水流与波纹的形状用细致、流畅的线条一丝不苟地刻画出来，使水的波纹充满了动感和变化。这里顾恺之仅仅使用了线条，并没有用水墨或颜色来渲染画面。

文人画的始祖——唐代王维在画作《江干雪霁图》中，开始使用"淡墨渲染"的技法来表现江河湖水的光泽和倒影，这个创新让中国画中水的表现越来越丰富了。

五代董源的《溪岸图》中水纹工致而秀美，有层波

《洛神赋图》（辽博本）中的水纹

（传）唐·王维
《江干雪霁图》（局部）

五代·董源
《溪岸图》（局部）

北宋·王希孟
《千里江山图》卷（局部）

涌动的起伏感，这是他最爱用的"网巾纹"。这种技法画出来的水看起来像一块块飘动的方巾，充满流动的韵律。

《千里江山图》中，北宋天才画家王希孟用"鱼鳞纹"勾画水，在此基础上还进行了青绿设色，用淡墨、花青、石绿层层渲染，让水达到了华美秀丽、霭气如烟、灿若织锦的效果。

南宋马远对于"水"的钻研和探索更加深入，掀起了一个画"水"的高潮。他用十二种不同形态的技法画出了《水图》，表现水的多种形态神韵，综合了水的光泽、动态、浪头、雾气等多种元素。

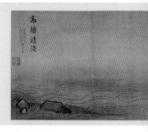

黄河逆流　　　　　　　　长江万顷　　　　　　　　寒塘清浅

细浪漂漂　　　　　　　　晓日烘山　　　　　　　　云舒浪卷

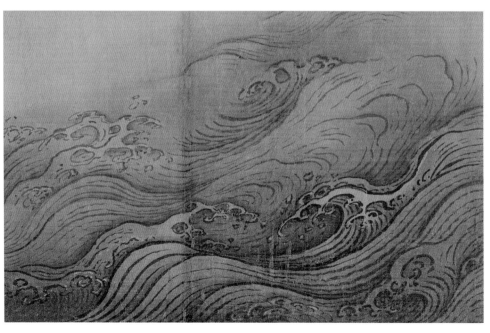

黄河逆流（局部）

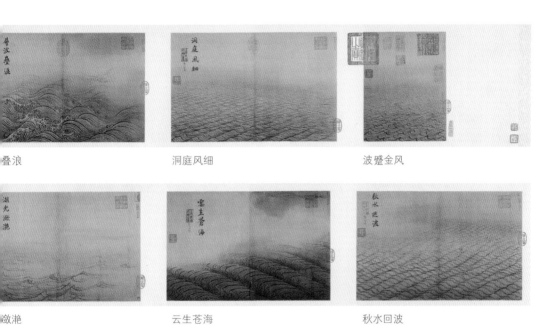

叠浪　　　　　　　　　洞庭风细　　　　　　　　波蹙金风

潋滟　　　　　　　　　云生苍海　　　　　　　　秋水回波

南宋·马远
《水图》（十二段）
绢本　设色
全卷长约 570 厘米
每页纵 26.8 厘米　横 41.6 厘米
故宫博物院藏

此图是南宋画家马远创作的一组十二段以水为主题的作品，后被合装为手卷，其中十一段有宋宁宗杨皇后题名。此作专门画水，在绘画史上独树一帜，通过对水的不同姿态的描写，表现出种种不同的意境和情趣。全卷第一段残缺半幅而无图名，据卷后俞允文跋"马远画水十二图意记"一文中所记，定图名为"波蹙（cù）金风"。其余十一张图分别名为：洞庭风细、层波叠浪、寒塘清浅、长江万顷、黄河逆流、秋水回波、云生苍海、湖光潋滟、云舒浪卷、晓日烘山、细浪漂漂。

马远在画史上名列"南宋四家"，他继承李唐的变法，在水墨苍劲、局部取景、大斧劈皴的基础上，又发展到一种新的审美境界，能够较好地代表南宋山水画的审美趣味与成就，具有很高的艺术价值。

"画水法"从东晋发展到了元代，已经是诸法完善，画坛上各派技术琳琅满目。黄公望如何画水呢？道家讲"无为谓有为"。黄公望干脆什么都不画了，独创了"空水法"。这可是前无古人，他创造了元代山水画中独特的技法形式。画水的时候，他几乎不着一笔，以大面积留空的形式衬托出水的形态。画纸上的空白在视觉和心理上还达到了留白的意趣，或空寂，或简逸。

黄公望没想到的是，他的"空水法"在元代画坛一炮走红，元代画家纷纷跟风。他的好朋友倪瓒更是将"空水法"演绎到空前绝后。倪瓒画中经常画江或湖，但水中却空无一物，不画任何点景。他好像比黄公望还"过分"，把水画得更加空旷，更加没有人间烟火气息。

在画卷山脚处，黄公望仅仅用了几笔简约而富有象征意义的"网巾纹"来表现水。这种画法源于他师法的董源，但他用笔上不再像老师那样严谨工整，而是更加自由疏放，简率写意。沙洲边的水，他也是用淡墨轻轻地划过，比起王维的"淡墨渲染"，他画得更加随心所欲，言简意赅，充满写意的空间想象。

在《富春山居图》其他部分的画卷中，我们都能发现黄公望这种随意写画、笔法潇洒的画水方法。这些简而又简，淡染或空白的水其实就是黄公望内心的意象。他要以水的"空"表达其内心的"道"，而这"道"就是老子说的"上善若水"。

元·倪瓒
《江渚风林图》轴
纸本　水墨
纵 60.1 厘米　横 31 厘米
美国大都会艺术博物馆藏

画卷山脚处的"网巾纹"

董其昌题跋

①《南村辍耕录》卷八：黄公望撰《写山水诀》第九则。

2. 观察宇宙的视角：远

在这部分画卷的右边，有一段明代画家董其昌的题跋。其中，他赞誉《富春山居图》："展之得三丈许，应接不暇。"从这一段开始，我们看画，还真会像他说的，有应接不暇的感觉。随着画卷的展开，我们看到了千丘万壑、碧水清波，看到了云烟掩映的村舍、碧波出没的渔舟，各种景致都像虚拟游戏里的实景一样扑面而来，让你身临其境，却又猝不及防。这些景致一会儿远，一会儿近；一会儿镜头推过去，一会儿镜头又摇回来。

黄公望用什么方法在长卷里实现了虚拟游戏的感觉呢？答案就是"三远法"。黄公望在《写山水诀》中说："山论三远：从下相连不断，谓之平远；从近隔开相对，谓之阔远；从山外远景，谓之高远。"①这里，黄公望把画山水的方法总结为"三远"：从近处往远处看，连绵不断，叫作平远；从前向后看，遥相呼应，叫作阔远；从下往上看，景外有景，叫作高远。

"三远法"是中国画特有的空间处理方法，这是中国古代画家的发明创造，西方绘画可是没有的。"三远法"与西方焦点透视完全不同，而是散点透视，打破了一般绘画单一的视点观察景物的局限。形象地说，西方画家喜欢固定地坐在那里一动不动来看景物，对景写生。而中国古代画家喜欢走来走去，上下左右更立体地观看事物，胸有成竹后方才落笔。

意大利文艺复兴时期的画家达·芬奇的《最后的晚餐》，即是焦点透视的典范之作，他在平面上创造了三维空间。而北宋张择端的《清明上河图》则运用了中国画经典的散点透视。现在许多电影便借鉴了散点透视的方法，通过镜头在空间中上下、前后、左右挪移，让你产生身临其境的感觉。

上图：[意]达·芬奇《最后的晚餐》运用焦点透视法

下图：北宋·张择端《清明上河图》运用散点透视法

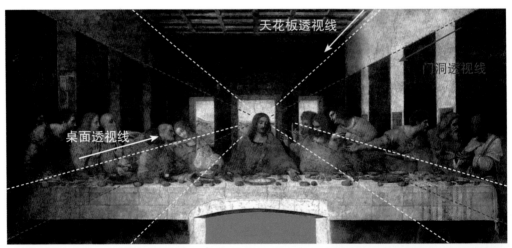

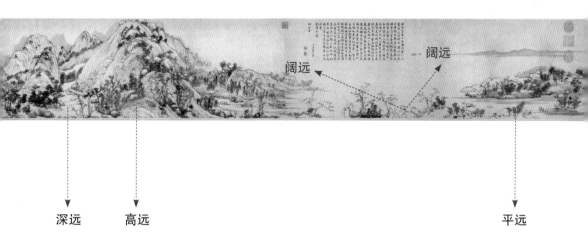

深远　　　高远　　　　　　　　　　　　　　　　　　　平远

阔远　　阔远

① 三远法是郭熙在其著名画论《林泉高致》中提出的中国山水画的特殊透视法，指的是在一幅画中，可以同时存在几种不同的透视角度，以表现景物的"高远""深远""平远"。

在黄公望之前，北宋杰出画家、绘画理论家郭熙最早提出了三远法，即高远、深远和平远。①接下来，北宋一位善画山水窠石的画家韩拙在郭熙的三远法基础上又提出了阔远、迷远和幽远。黄公望则站在巨人的肩膀上，进一步地阐释，提出了"三远"的新概念。

"平远"就是自近山而俯望远山，反映的是一种平视的境界。郭熙本人特别钟爱平远法，他的《窠石平远图》就是平远的代表作品。黄公望在谈平远时，特意强调视点要从近处出发。在《无用师卷》的开始，他先采用了平远法，透过前景沙渚树林，我们能平望到远处开阔的江面。此处卷下部分的松树草亭，也是典型地运用了平远法。近景坡岸处松林屹立，通过松树，我们放眼远处，远山渐渐淡隐而去。

北宋·郭熙
《窠石平远图》轴

绢本 设色
纵 120.8 厘米 横 167.7 厘米
故宫博物院藏

《窠石平远图》创作于元丰元年（1078），是郭熙晚年的杰作，也是欣赏他的画作和理解平远法的绝佳作品。画面近景，溪水清浅，岸边岩石裸露，石上杂树一丛，枝干盘曲，有的叶落殆尽，有的画出老叶，用淡墨渲染。远处，寒烟苍翠，荒原莽莽，群山横列如屏障，天空清旷无尘，一派深秋的景象。

　　"阔远"是黄公望对郭熙"平远"的继承和拓展。它与平远的观看方式一样，都是俯视远望，但更注重画面的开阔性和扩张力，观者的视线向四方自由延展直至无限。如果说平远指的是空间的营造和布置，那么黄公望的阔远则向心理空间靠拢，升华到了意境的创造。

　　《富春山居图》中阔远的画面很多，随着画卷的慢慢展开，经过开始的平远部分，我们的视线逐渐向两边和远处无限扩张，宽广开阔的富春江水迎面扑来，给人一派旷朗悠远之感。在画卷最后一部分，孤峰的左右都是阔远构图。无边无际的江水包围着孤峰，江上的渔船就如沧海中的一粟。五代董源的《潇湘图》及北宋王诜（shēn）的《渔村小雪图》也都能看到阔远法的使用。

北宋·王诜
《渔村小雪图》卷（局部）
绢本　设色
纵 44.5 厘米　横 219.5 厘米
故宫博物院藏

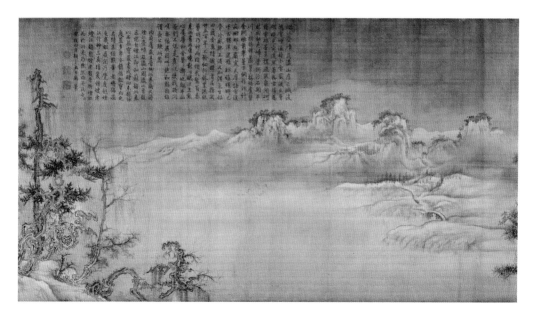

"高远"相当于站在山下往山上看。古人形象地称这种方法为"虫视"，像虫子一样把自己置身低处，看什么都是高大雄伟、气势磅礴。古代画家使用高远法的时候，视平线往往处于画面的下端，用这种方法描绘崇山峻岭最为合适了。《富春山居图》中，几座主要的大山，都是高远法的典型运用。画史上，北宋范宽的《溪山行旅图》，明代沈周的《庐山高图》等都是运用高远法的经典之作。

"深远"也在《富春山居图》中得到了运用。深远法的画面往往是俯视效果，场面宏大，视野开阔。相当于人们站在山前窥视后山，如同借给观者一双千里眼，能看到万水千山、丘陵沟壑都浓缩在画面的尺寸之间。对于山水画家来说，深远是最难表达的。画卷下一部分的群山就是全卷最有内容，也最耐看的，这都得益于深远法。黄公望在主山的一侧塑造了一个深邃莫测的深远空间，我们沿着溪流向大山深处寻去，几经曲折能看到云横山岭，零星的村舍茅屋，可谓曲径通幽。

无论是平远、高远、深远，还是阔远、幽远、迷远，都离不开一个"远"字。宋元两个朝代的画家为什么对"远"情有独钟，反复探究呢？

远，在中国文化里代表着很多含义。早在老子那里，"远"就已经和"道"发生了关联。老子说："大曰逝，逝曰远，远曰反。"这里，老子用"远"说明了道的无限性和循环往复的规律。

远，从中国文化的源头，它就不仅仅是距离的遥远。由"三远法"构建的画面空间，已经不是单纯的物理空间，而是画家们诗意的心灵空间。在咫尺有限的画幅中，画家们对远的追求，就是在探寻无限的宇宙和心灵的远方。

明·沈周

《庐山高图》轴

纸本 设色

纵 193.8 厘米 横 98.1 厘米

台北故宫博物院藏

　　《庐山高图》是沈周为祝贺老师陈宽（号醒庵）七十岁寿辰而创作的巨幅山水。画中描绘的是山峦层叠、草木丰茂、飞瀑高悬的庐山景色。沈周全景式构图，以高远法布置画面，笔墨苍润，气势恢宏，极力刻画出庐山仰之弥高、大气磅礴的动人形象，以表达师恩浩荡的主题。

3. 乾隆皇帝的错误鉴定

读者朋友，你注意到《无用师卷》卷首这部分留白处的题跋了吗？感觉如何？ 我试着用软件把题跋修掉，你再感觉一下，是不是更能感受到富春江水天一色的美丽呢？黄公望精彩的留白，就这样被乾隆皇帝的乱画乱写给破坏了。

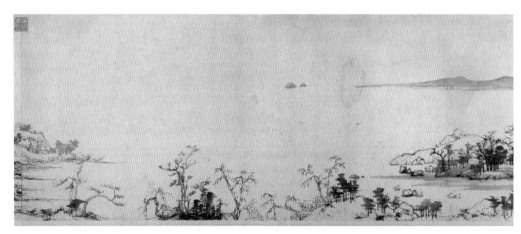

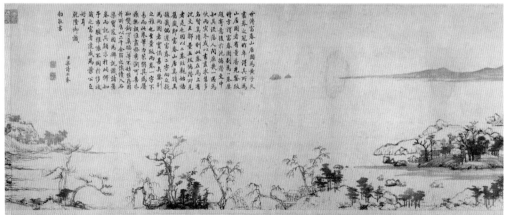

修去题跋（上图）与原作（下图）效果对比

① 馆阁体：楷书的一种。明清时期科举取士，要求考卷的字写得乌黑、方正、光洁，大小一律。明代此种楷书叫"台阁体"，清代则叫"馆阁体"。当时馆阁中成员擅写这种字体，故名。后来把写得拘谨刻板的字，也贬称为"馆阁体"，但其也有法度严谨、雍容端庄的优点。

梁诗正跋文中的"乌丝栏"格

这段题跋的内容是乾隆给《富春山居图》真迹的一份错误的"鉴定报告"，而书法是他授意大臣梁诗正写在画面上的。

先说梁诗正，他可是清代雍正八年（1730）一甲第三名的进士，俗称"探花郎"。雍正十二年（1734），他去尚书府做太傅，教授皇子弘历读书，而弘历便是日后当了皇帝的乾隆。所以，他经常伴随乾隆身边。

梁诗正的书法在清代颇有名气，他初学柳公权，继参赵孟頫，晚年师法颜真卿，可谓是诸家精髓融为一体。梁诗正官至户部侍郎后，便成为乾隆皇帝的御用书法家和书画顾问，他很喜欢和乾隆一起组织官方书画活动，所以又被人们戏称为"清朝书协主席"。

我们看他这段题跋，除了题的不是地方，书法还是蛮漂亮的，工整匀称中透着雍容大度，融合着清代盛行的馆阁体①，可谓是代表了清代书法的一流水平。梁诗正挥毫书写的时候还是很认真的，专门在写字前打起了"乌丝栏"格。古代文人们在写字的时候，用毛笔蘸墨，然后在宣纸上进行划线、打界格，红色的线叫朱丝栏，黑色的线叫乌丝栏。

如果我们细看梁诗正的跋文，还是能看到这些规规矩矩的细线，它们细如发丝，让我们在庄严的法度中欣赏到了清代秀美的楷书，也看到了梁诗正对书写这段题跋的端正态度。

我们不妨欣赏下皇帝亲自出具的"鉴定报告"，文字大概分为三部分：

鉴定第一部分讲述了乾隆得到《富春山居图》的经过。乾隆说："《富春山居图》是黄公望所有画作里面最好的。去年（1745），朕得到了它，上面有董其昌的鉴跋。我是在大臣沈德潜的记录文字中，知道它又重新出现在人间，能得到它，真是件快意的事情。今年（1746）冬天，朕从画商手中又得到了另一卷《富春山居图》，沈德潜看到上面有沈周、文彭、王百穀、邹之麟、董其昌的题跋，这是对的。"

第二部分是鉴定报告的主要内容，也是乾隆鉴定的过程。乾隆说："我把前后两卷的《富春山居图》放在一起进行比较，才悟出来去年得到的《富春山居图》是真迹。今年买的这卷虽说题有'富春'二字，实际上却是模仿的。书画鉴定太难了，两卷《富春山居图》上的题跋几乎一模一样。后来得到的《富春山居图》笔力太弱，无疑是假的。"

第三部分是鉴定报告的补充说明。乾隆说："后来得到的《富春山居图》画得还算秀润，像是双钩模仿的，比真迹略微低上一等，不妨先存起来。因为我是花了两千金子购买的，还是把它编

第一部分

第二部分

第三部分

① 《石渠宝笈》是清代乾隆、嘉庆年间编纂的一套大型著录文献，初编成书于乾隆十年（1745），共编四十四卷。著录了清廷内府所藏历代书画藏品，分书卷、轴、册等九类。作为我国书画著录史上集大成者，书中所著录的作品汇集了清皇室收藏最鼎盛时期的绝大多数作品。

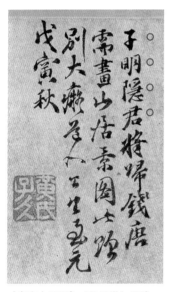

《富春山居图》"子明卷"尾跋中的"子明隐君"

入《石渠宝笈》①，用来辩论和识别谁是真卷吧。大家都知道我有收藏书画的雅好，我和那些富豪收藏家不一样，也就像叶公一样有点口头上的爱好。"

这段乾隆出具的鉴定报告读起来结构严谨，似乎有理有据，但其实谬以千里。他把《富春山居图》真迹鉴定为赝品，充满了皇权的自以为是和荒诞。

楚王爱细腰，宫中多饿死。自古皇帝有爱好，下面许多大臣都会趋炎附势，不遗余力地进行满足。1745 年，也就是乾隆十年，果然有人盯上了乾隆的雅好，市面上应声出现了伪造的《富春山居图》。伪作卖入皇帝内府，乾隆果然如获至宝，并坚定地认为是真迹。因伪作题跋中提到了"子明隐君"，后人便称它为《富春山居图》"子明卷"。但戏剧性的事情第二年发生了，真的《富春山居图》在市面上出现了，善于巴结的大臣们赶快送到皇宫来。因为这卷题跋中黄公望写到了为无用师而画，后人称它为《无用师卷》。

乾隆是中国历史上的长寿皇帝，一辈子文治武功成就很大。在他的统治时期，出现了"康乾盛世"的局面。在八十二岁时候，乾隆为了纪念自己十次出征平定边疆，亲自撰写《御制十全记》，称之为"十全武功"，自封为"十全老人"。他理政之余，兴趣广泛，诗文书画，样样痴迷，用今天的话就是非常有"文艺范儿"，但其水平却实在让后人不敢恭维。

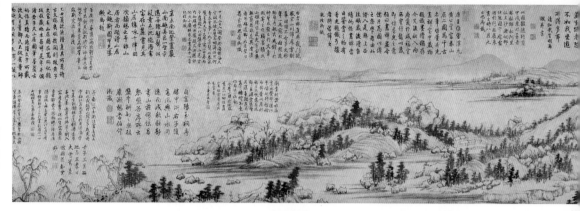

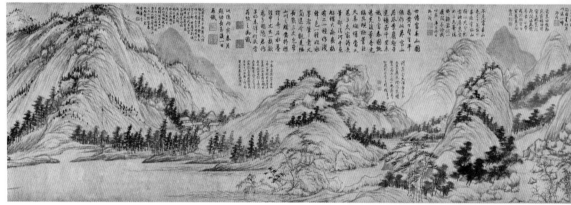

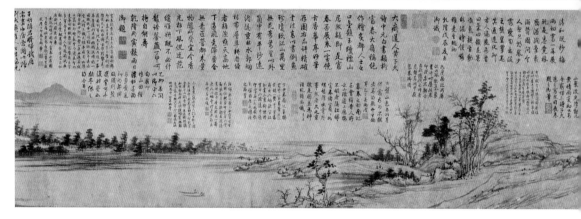

《富春山居图》 "子明卷"

纸本 水墨

纵 32.9 厘米 横 589.2 厘米

台北故宫博物院藏

《富春山居图》 "子明卷" 第一段

《富春山居图》 "子明卷" 第二段

《富春山居图》 "子明卷" 第三段

《富春山居图》
"子明卷" 第四段

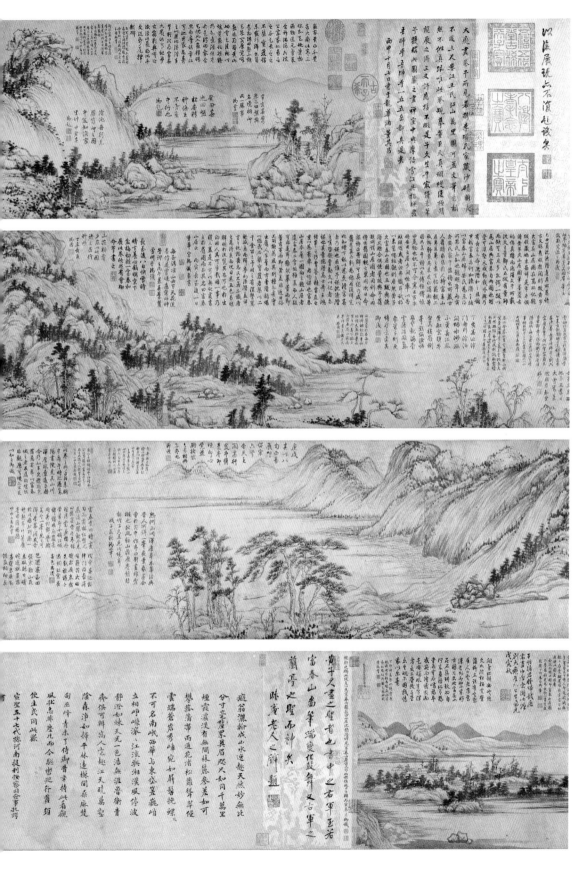

乾隆一辈子酷爱作诗，一生诗歌数量达四万多首，但遗憾的是，他的诗，民间几乎没有流传。在书画上，乾隆也是附庸风雅，但天分有限，更别说书画鉴定了。

新中国成立后，围绕"子明卷"和《无用师卷》也有过一段孰真孰假的辩论①，但如今早有定论，在海内外众多书画专家的研究下，通过对二者的笔墨、题跋、火痕等各方面的比较，大家公认《无用师卷》为真本，"子明卷"为临摹本。

其实，前面鉴定报告中提到的大臣沈德潜是乾隆朝著名的词臣，也是当时书画鉴藏活动时诗文唱和的主要参与者。当时他应该也已经看出来了谁是李逵，谁是李鬼了。只是在乾隆的君威之下，他不能说，只能悄悄地在"子明卷"后题跋，大意为：是皇帝让我在画的尾部题跋的，我这可是被迫、困窘、诘难、委屈的。②

这是他婉转地保留了自己的看法。乾隆要是细看这句话，非得判他个欺君或忤逆之罪。看来沈德潜还有点文人风骨，胆子也够大的。

4. "弹幕狂魔"乾隆

老子说："祸兮，福之所倚；福兮，祸之所伏。"《无用师卷》虽然被乾隆鉴定为伪作，从此被打入冷宫，但因此却逃过了一次大劫。

黄公望是修道之人，估计他也早就占卜出了这次劫

① 20世纪70年代，如同当年的"兰亭论辩"一样，《无用师卷》和"子明卷"的真伪问题也成为学界论辩的焦点。1974年8月21日，徐复观在《明报月刊》107期上发表《中国画史上最大的冤案——两卷黄公望的〈富春山图〉问题》一文，一石激起千层浪，拉开了一场旷日持久的论辩序幕。随后，饶宗颐、傅申、张光宾、翁同文等众多专家学者就《富春山居图》真伪问题参与研究、考辨，学术争鸣，前后持续四年之久。这场论辩牵涉之广，影响之大，遂使《富春山居图》被公认为中国绘画史上最大疑案。由此而带来的学术意义与艺术影响已经远超论辩本身的目的所在。

② 原题跋："敕命小臣题纸尾，迫窘诘屈安能为。昔年曾跋富春卷，今阅此本俯仰兴赍咨（jīzī，叹息）。"

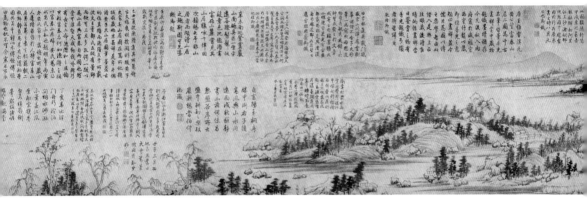

"子明卷"中密密麻麻如"弹幕"般的题跋

难，像神仙一样保佑着这卷真迹。梁诗正书写的鉴定题跋虽然破坏了留白，但画卷上仅此一处题跋，画面其他部分基本保持了清清白白。乾隆对它束之高阁，没用密密麻麻的题词亵渎画作。

反观"子明卷"，乾隆自从认定它为真品后，占有欲泛滥，像街头贴"牛皮癣"小广告的商贩一样，疯狂地在画卷上留下五十余处题跋。这些题跋完全不顾及画作的构图和内容，把"子明卷"破坏得"体无完肤"。

"子明卷"上最长的题跋是乾隆丙寅年（1746）亲自题写的"鉴定报告"，他这里再次表明了坚定的鉴定态度，那就是"子明卷"是真迹，《无用师卷》是赝品。

在题跋里，他嘲笑了安岐、高士奇、沈德潜、王鸿绪等人的鉴赏能力有待提高，并为他们浪费钱财、消耗精力而叹息。事实上，这段题跋今天看来，成为乾隆皇帝"搬起石头砸自己脚"的最好例证。

1745 年之后，乾隆就几乎和"子明卷"形影不离。他无论是西巡五台，东临泰山，还是狩猎承德，六下江南，都随时随地带上"子明卷"。在长达五十多年的彼此陪伴中，这卷假画还成了乾隆的"日记本"，记录了他日常的行止坐卧，心路历程：

辛亥春，携卷至田盘，与名境相印，又一胜事。御笔。（右图 1）

淀池舟行，见梁笱（gǒu），印之图中，益知鱼家生计。甲寅春御题。（右图 2）

长至后八日，快雪时晴，坐养心殿明窗下，盆梅初放，一室春和，展此卷，欣然有会，辄命笔书之。（右图 3）

……以御宇六旬展叩桥山，回经潭柘，喜雨与画景适印……（下图 4）

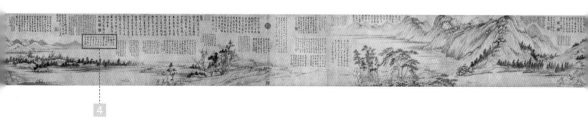

等到画卷留白处实在题写不下的时候，他不得不在卷首题写：

以后展玩亦不复题识矣。

乾隆就像今天的"弹幕狂魔"，无数古代书画因为他的"弹幕"题词而面目全非。比如王羲之的《快雪时晴帖》。乾隆在仅有 28 个字的作品上，疯狂发了 63 处"弹幕"，戳了 170 个章。在帖子左上角，他还啪啪地发了一个"神"的"弹幕"。不光发，他还要加大加粗，唯恐别人不知道他的癖好。

今天看着"子明卷"上这些题跋，让人想哭又想笑。哭是为了"子明卷"被乾隆破坏的惨状，笑是因为《富春山居图》真迹因乾隆的误判而又躲过了一次劫难。

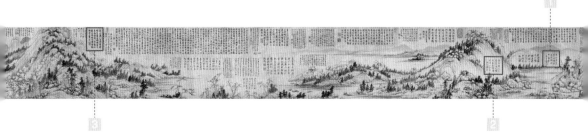

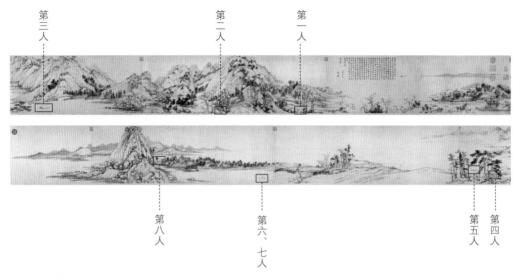

5. 第九位神秘人物

点景人物在中国山水画里有着极为重要的作用，一是天人合一，人物可以与山水造化相互映衬，深化画面意境。二是卧游山水，人物可以作为画家的虚拟替身，寄托画家的情感和理想。《富春山居图》中的人物就蕴含了上面两种意图。

《富春山居图》里黄公望画了八位人物，这是美术史上的传统看法。但现在我告诉你，拿着放大镜无数次地端详之后，我竟然发现了画卷里还隐藏着第九位神秘人物。事后得知，我的这项最新"考古成果"居然和一些专家学者的发现不谋而合。[1]

说第九位人物之前，我们先来看看右页展示的已经形成共识的八位人物。从形象上看，这八位人物大概为高士、樵夫和渔父。详细解读这八位人物之前，我们不妨先一起找寻一下隐藏的第九位神秘人物。

[1] 学者黄健飞于2021年在《东方收藏》上撰文《〈富春山居图〉新现第"九"个人考辨》，也认为《富春山居图》中还存在黄公望隐藏的第九个人。

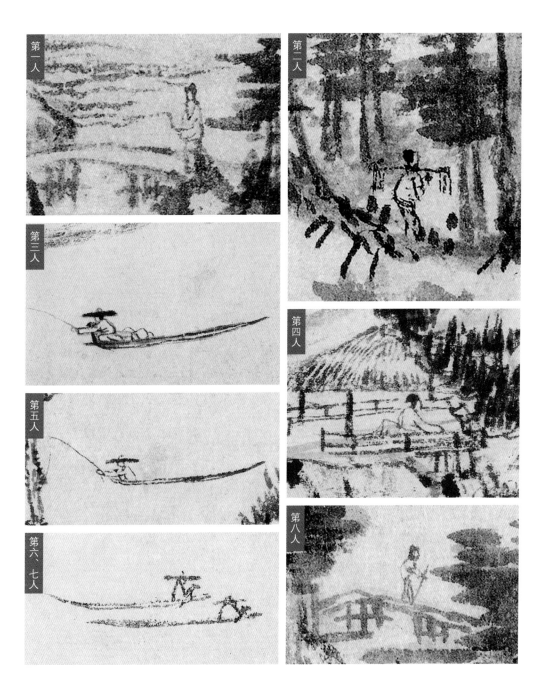

《富春山居图》全卷共画有六座桥，其中《剩山图》上有两座桥，《无用师卷》上有四座桥。让我们先找到其中的一座桥，它在梁诗正书写的"鉴定"开头部分正下方。你有没有发觉，这座桥最为特殊（见右页上图）。

原因如下：

第一，桥面长度最长。它大约6厘米，是六座桥中画得最长的一座。

第二，桥距离观者最近。你看，桥面两侧护栏的隔栅我们都能清晰可见。

第三，桥桩部分被彻底烧毁。这是因为当年吴洪裕火殉画卷时，画作最下面一部分可能烧毁了，这个桥桩在重新装裱时估计不得不被裁剪掉了。

我们进一步细看这座桥。你注意到了吗，桥上面低垂的柳枝非常多，似乎是要遮挡点什么的意思。我们可以试着把桥右边低垂的柳枝移开一点。我的天呀，一位神秘人物悄然而出了！

这位神秘人物发髻盘顶，面朝左前方富春江，倚立桥上，左手似拿画纸，右手似执画笔。其形象仙风道骨，他不就是历经磨难，看透了生死的黄公望吗？

黄公望在《写山水诀》中曰："或于好景处见树有怪异，便当模写记之……"[1]这位神秘人物正好呼应了这段叙述。如果我们的推论成立的话，这第九位人物或许就是中国古代绘画里隐藏得最深的画家自画像了。

《剩山图》中的两座桥

《无用师卷》中的四座桥

[1]《南村辍耕录》卷八：黄公望撰《写山水诀》第十三则。

原画中特殊的桥和第九位人物的位置

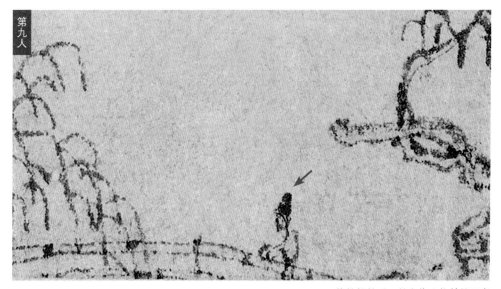

修掉柳枝后，第九位人物赫然而出

有的读者可能会有疑问，黄公望把这位人物画得有些太简单了吧，像是人物吗？

我们简单分析下，唐宋人物多工细，元代人物求简约，黄公望画得这么简单还真是元代大家的风格，并且这种画法对画技要求更高。若不是黄公望笔墨炉火纯青，技艺高超，他哪敢在人物头顶上遮盖住柳枝，画不好那就是"人毁树亡"。

想当时，黄公望虽年近八十，却童心未泯，竟和读者玩起了捉迷藏的游戏。他在与好友倪瓒合作的《江山胜览图》上题跋："余生平嗜懒成痴，寄心于山水，然未得画家三昧，为游戏而已。"他戏谑地说："我一生有点懒惰成了大痴，把心寄托在山水画里，然而却没得到画家的三昧，就当游戏啦。"黄公望说得很轻松，"游戏"运用得匠心独运。他和我们捉迷藏，一捉就是六百多年！

黄公望的捉迷藏手法和北宋画家范宽差不多。范宽在《溪山行旅图》中隐匿"范宽"二字，直到九百多年后的 1958 年，时任台北故宫博物院副院长李霖灿用放大镜在密密匝匝的树丛中找到了他隐藏的签名（右页红色箭头所指）。如果不是李霖灿因机缘将这件作品放大 10 倍以上，那隐藏在画面右侧树丛中的签名恐怕永远不会被人发现。

不同时代的二人心灵相通，游戏手法居然有异曲同工之妙：一个藏的是字，另一个藏的是人。

李霖灿在《溪山行旅图》中
找到的"范宽"字样

北宋·范宽
《溪山行旅图》轴
绢本　设色
纵 206.3 厘米　横 103.3 厘米
台北故宫博物院藏

　　《溪山行旅图》构图简洁，
近景为下方中央的巨石，中景则
是驴队所在，远景是一耸立主山。
其山腰下借云雾留白，凸显空间
远隔之效。全幅以方折线条勾勒
轮廓，再借短笔皴画土石质感。
庞大山体与画中行旅驴队相映，
展现出慑人的雄壮气势。

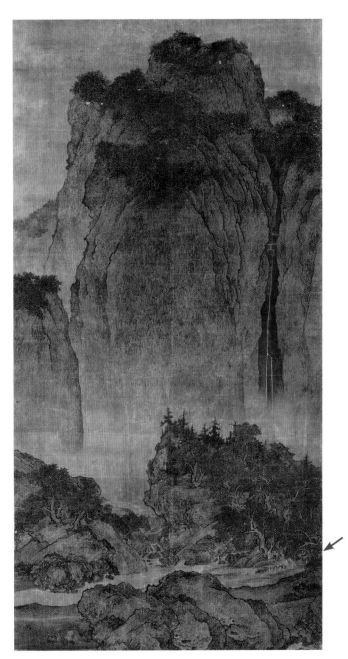

余少年喜畫師子久每對知者論子久畫書中之右軍也聖矣至若富春山畫筆端變化鼓舞又右軍之蘭亭也聖而神矣海內賞鑒家願望一見不可得余辱

归隐：

谁道溪边有隐君

　　从青春得意到身陷囹圄，黄公望中年生活充满了落寞、失败与痛苦。富春秀美的山水安抚了他敏感而受伤的心，也让他彻底醒悟，隐居于山林之中。隐，不再是失败者的潦倒、困顿、苦行，而是智者的淡泊、安逸与解放。中国文人脆弱而高洁的心灵在山水里找到了可以栖息的居所。

　　在这一章节中，我们将一起探寻黄公望归隐的居所，走近千百年来文人们一直栖息心灵的地方。

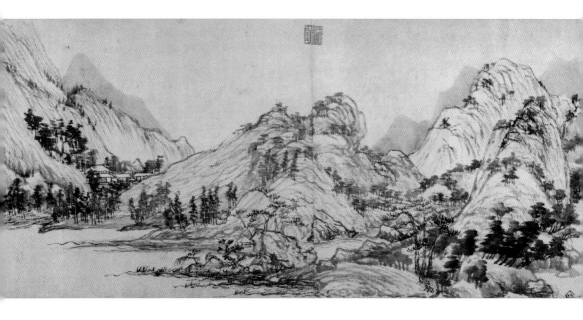

一、山居

我们顺水而下，来到了画卷的中部。扑面而来的是一座气势雄浑的高山，它巍然屹立中央，如虎踞大地，透露着一股威严之势。

山上，林木繁茂，一片葱葱茏茏的样子。几株高大的乔木挤在一起，遮天蔽日，争相生长。大山右侧，山坳处有村舍八九间，掩映在繁密的林木中。整座村子处在大山的怀抱中，前有潺潺流水，后有巍峨高山，左右群山拱卫。半山腰的小径曲折蜿蜒山间，估计是通往村子的道路。大山的左边，涓涓溪水从山涧中倾泻而下，水口处云雾缭绕，雾霭缥缈。急流入潭处，几笔细墨仿

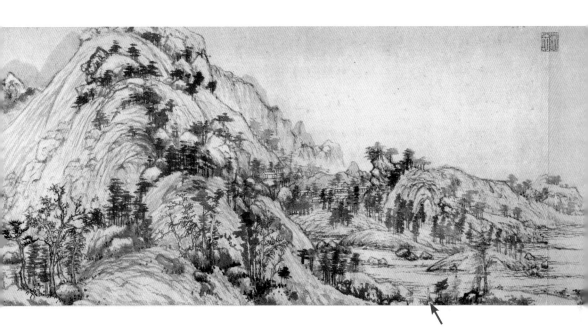

佛琴弦，奏出泉水击石、叮咚作响的美妙音乐。右侧山脚下，有一座小桥，桥上有一位执杖的行者（见跨页图红色箭头所指）正在缓步向前，他面朝大山，似乎要进山的样子。他是谁呢？他是要去那座小山村吗？

1. 第一人：行者

黄公望把桥上的这位行者画得非常简约。我量了一下，它大概长 1.5 厘米，宽 0.4 厘米，整体尺寸很小，眼神不好的读者还真得距离近些才能瞧见。这个人物面部五官基本没有刻画，服饰寥寥几笔，仅能判断为宋元时期常见的长袍衣服。为什么黄公望把点景人物画得这么小，且又这么简呢？

第一人：行者

东晋·顾恺之《洛神赋图》（故宫甲本局部）　　　隋·展子虔《游春图》（局部）

　　点景人物，最早可以追溯到东晋顾恺之的人物画《洛神赋图》。顾恺之认为"凡画，人最难，次山水，次狗马"。[1] 所以，他把人物画得惟妙惟肖，比山水还要大。这之后，随着人们艺术观、哲学观的改变，山水画逐渐从人物画中分离出来，山水成了画的主角，人物反而变成了山水画中的点景。

　　隋代展子虔的《游春图》被认为是中国绘画史上第一幅独立的山水画卷。画中人物衣着华丽，在山水的怀抱中尽享明媚的春天。这时候，我们就能看到，人物和山水相比，比例已经是很小了。唐代著名文人王维在其《山水论》[2] 里为点景人物总结了一个对后世影响巨大的理论："丈山尺树，寸马分人。"他形象地说，山水画里，

① 这句话出自顾恺之《论画》。此著作是现存最早、最完整的直接评论当时流传名画的文献。其评论态度严谨，评价准确、客观，对后世画论的流变产生了很大的影响。

② 《山水论》是一篇关于山水画创作方法的口诀式的短文。全文约六百字，简略易懂，但基本涉及了创作着色山水的方方面面，具有一定的条理性、系统性，是研究我国山水画史及创作技巧的重要文献。

山若有一丈，树就只能一尺高，马只能一寸高，人也就只能一分那样小了。一分有多大呢？按古代的计算标准，一尺等于十寸，一寸等于十分，那一分也就是今天的 0.33 厘米左右。也就是说，一分的人物大概最多是一粒绿豆的大小吧。

表面看，古人是在说绘画的比例问题，但从深层意义上去品，会发现其中寓意着古人"天人合一"的宇宙观。一方面，它说明了人在宇宙自然中的位置。今天的科学已经证明，人类在浩瀚的宇宙中确实渺小得如一粒沙尘，"绿豆大"都把人说大了。古人是清醒的，聪明的，把人画得小一点真的是对天的敬畏。另一方面，古人认为天人相应，天和人是可以合而为一的。人离不开山水，山水也离不开人，人也是自然宇宙不可或缺的一部分。所以，古人在山水画中还要点缀人物，这样既再现了山水，也完整了自然和宇宙。

说完小，我们再看看简的问题。元代之前，点景人物偏工整细致。从元代开始，点景人物走向简约随意。画家们不再细致入微地描绘人物的服饰、动作、面容，细节是能省一笔是一笔。

元四家中，吴镇以擅长渔父题材闻名画史，但我们看他笔下的渔父，许多都是寥寥几笔勾勒外形，手中拿个最简单的鱼竿或船桨，让你看出是在钓鱼或撑船就行了。

元·吴镇《芦滩钓艇图》中的渔父

王蒙画风繁密多变，但在点景人物上却是简练明洁。譬如《太白山图》中，山林树木画得密密匝匝，但林中人物却是尺寸短小，基本看不清人物五官，形体和服饰也是能概括就概括了，非常简单。

元·王蒙《太白山图》中的人物

倪瓒在简约这个事情上做得更绝，他在山水画中干脆把人物"简"掉了。我们看倪瓒的画会发现，他的画中几乎见不到人物，惟余下空空的亭台楼阁。据说有人问他为何画中无人？他回答说："世上安得有人也！"倪瓒的态度最能说明元代画家为什么喜爱简约了。

面对元代社会的混乱，文人们无奈地选择隐遁山林，不再食人间烟火，在无人的深山老林中求得安全和超脱。人物的缺席，是他们对现实的抗议和批判。他们不用再像宋代官方画院那些职业画家一样端皇帝赏赐的饭碗，精心描画江山，歌功颂德。他们只需要从心灵出发，抒发内心憋闷已久的逸气。

所以，倪瓒帮黄公望总结了一句绘画的秘诀："仆之所谓画者，不过逸笔草草，不求形似，聊以自娱耳！"[1] 这句大实话直接为中国画指明了几百年的发展方向：画画，不过就是草草地随意画，不求形似，自己娱乐罢了！

那么，桥上的行者是什么身份呢？你能确定吗？

我们看古代山水画，经常能看到画里有行人。他们大概可以分为三类：王公贵族、文人骚客、普通百姓。

[1] 出自《清闷阁全集》卷十《答张藻仲书》，是解读倪瓒创作思想和绘画风格的名句。反映出倪瓒重视主观意兴的抒发，反对刻意求工、求似的理念，对明清文人画影响极大。

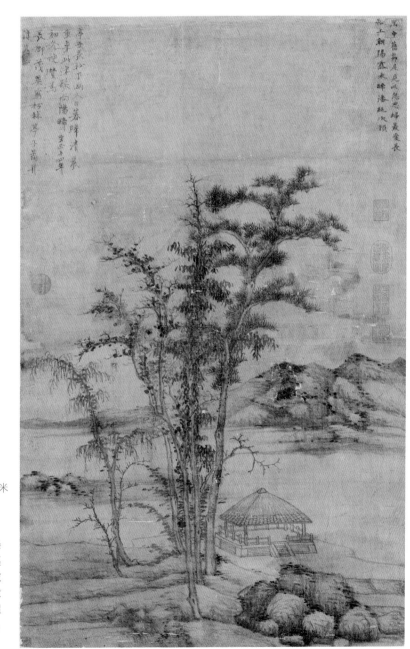

元·倪瓒

《松林亭子图》轴

绢本 水墨

纵 83.4 厘米 横 52.9 厘米

台北故宫博物院藏

图绘溪岸边松树及杂木数株，树下茅亭，隔溪为起伏的山丘。坡石用披麻皴，用笔柔和秀逸。意境荒寒空寂，风格萧散超逸。简中寓繁，小中见大，外显落寂而内蕴激情。

像唐代李昭道《明皇幸蜀图》、隋代展子虔《游春图》就属于描写皇家贵族出行游玩的一类；王诜《渔村小雪图》就属于描写文人骚客；而南宋马远《踏歌图》属于描写出行的普通百姓。这三种身份的行者在服饰和动作上还是有明显区分的。

唐·李昭道《明皇幸蜀图》中的王公贵族

北宋·王诜《渔村小雪图》中的持杖文人和抱琴随从

南宋·马远《踏歌图》中的普通百姓

正在垄上踏歌的农夫，表现了人们对丰收景象和太平盛世的向往。

　　我判断桥上的行者属于文人，为什么呢？因为黄公望虽画得简约，却能通过服饰看出身份——他给这位行者画了关键的一根手杖。这根手杖一般是宋元时代文人的标配，就像现在文人大多戴个眼镜一样普遍。

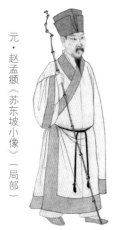

元·赵孟頫《苏东坡小像》（局部）

元·王蒙《青卞隐居图》中持手杖的文人

南宋·马远《松寿图》中侍立童子身旁立着一根手杖

苏轼曾在《定风波（莫听穿林打叶声）》一词中写道："竹杖芒鞋轻胜马，谁怕？一蓑烟雨任平生。"词中，苏轼手里拿的就是竹杖，有了这根杖，他从容前行，不惧风雨。在赵孟頫为苏轼画的肖像画中，我们就可以清楚地看见苏轼手里这根手杖。

宋元两代文人对于手杖有着额外的情感，在当时的绘画中，随处可见策杖而行的文人。王蒙的《青卞隐居图》中，我们能看到曲折迂回的山道上，一位文人在山林间穿行，手中便拿着一根手杖。马远的《松寿图》中，解怀纳凉的文人坐在一块大石头上，他身旁侍立童子的身边立着一根长长的手杖。

北宋郭熙在其著名的绘画理论著作《林泉高致》中提到："谓山水有可行者，有可望者，有可游者，有可居者。"他这是在告诉我们，山水画可以穿行、远望、旅游、居住。行，在这个理论中，是排在首位的，山水画得好不好，首先得看观者愿不愿意穿行其中。

唐代王维曾有诗云："行到水穷处，坐看云起时。"行到水的尽头，还能看天上飘过的白云，这是诗人多么浪漫的追求。"行"，在中国文化里一直意义非凡，从屈原吟唱出"路漫漫其修远兮，吾将上下而求索"开始，古人就对"行"赋予了很多文化的意义。"行"，意味着求索的精神，还意味着对原有生命状态的逃离，去奔向另一方未知的空间。

与"行"对应的是远方，是不同的视野和天地。从这个意义上说，画中的行者，就是黄公望为我们安排的虚拟主角，他既是带领我们走进《富春山居图》的导游，又是逃离尘世、奔向桃花源的隐者。

2. 黄公望隐居在哪里？

桥上的行者面朝大山，这位"导游"是在招呼我们要进山了。黄公望的家在山上那个村子吗？我们能去做客吗？《富春山居图》中，这段画卷中的村舍是房屋最多的了，画卷其他处都是三四间的样子，这儿应该是画上最大的村子。

在画卷题跋中，黄公望说过，他是在至正七年和无用一起回到富春山居住的，闲暇的时候开始在南楼画《富春山居图》。也就是说，黄公望至正七年开始画《富春山居图》的时候，就隐居在富春山中了。

那么，在《富春山居图》中，我们是不是可以顺着导游的指引找到黄公望隐居的地方呢，他是不是通过画笔告诉我们一些隐居的信息呢？翻阅黄公望的历史资料，可以发现他在《秋山招隐图》自题中无意间透露了他隐居的地点。

题跋中黄公望描写了自己的隐居生活，写得飘逸活泼，我读后心情也和他一样逍遥快乐起来。我简单翻译一下他的话：

《秋山招隐图》黄公望自题：
"结茅离市廛，幽心幸有托；开门
尽松桧，到枕皆丘壑；山色阴晴好，
林光早晚各；景固四时佳，于秋更
勿略；坐纶磻石竿，意岂在鱼跃；
行忘溪桥远，奚顾穿草履；兹癖吾
侪久，入来当不约；莫似桃源渔，
重寻路即错。

此富春山之别径也，予向构一
堂于其间，每春秋时焚香煮茗，游
焉息焉，当晨岚夕照，月户雨窗，
或登眺，或凭栏，不知身世在尘寰
矣，额曰小洞天。图之以招。

朴夫隐君同志，
一峰老人黄公望画并题。"

"我能离开市井来富春山隐居，真是太有幸了，我内心安静，有了寄托。我开门就能见到松柏，睡觉枕头下面都是山丘。富春山的山色，无论晴天阴天都特别好，早晚我都能看到阳光照进家里来。这里景色四季都特别好，到了秋天更是美丽，大家不要错过了。这里可以钓鱼，也可以四处欣赏美景，人们一定会忘记疲惫。欢迎和我一样的隐士来富春山养生，也不用提前预约。只是要小心，千万不要像桃花源里迷路的渔民一样，重新找路都找不到了。

这是富春山特别隐蔽的地方，我在这个地方建了个房子。春天或秋天，这里可以焚香喝茶，旅游或住宿。日出或者傍晚，月升或下雨的时候，可以登高望远，可以凭栏远眺，我们都会忘记身在俗世里。我挂了匾额叫'小洞天'，以方便来隐居的朋友可以找得到。"

题跋中黄公望说了他隐居地点的许多关键信息：第一，门前有松柏，屋后是丘壑。第二，他家周围有树林、小溪、小桥，并且家里可以晒太阳，门前可以望风景。第三，他的住处叫作"小洞天"，寻来的朋友还不太好找路。

《富春山居图》上黄公望总共画了五六处村舍，有在"剩山"脚下的，有在沙洲上的，有在山坳之中的，有在富春江边的。我们仔细对照这些村舍，发现它们都不能全部符合题跋中的三个关键信息，只有现在我们面

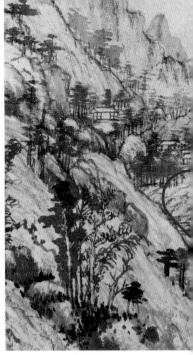

前这处最大的村子比较符合。

特别是第三点信息，分析起来很有趣味。黄公望为这个家题写匾额叫作"小洞天"，这可是有深意的。"洞天"是道家用语，一般指神仙居住的山中洞室，可以通达上天。黄公望是信仰道教的，他给住所这样命名，反映了他的道家信仰。那么他在创作《富春山居图》时，会不会运用道家这个"洞天"思想呢？

道家"洞天"一般选择哪里呢？

曾经也是道士的东晋学者郭璞提出过一个选择风水宝地的概念："玄武垂头，朱雀翔舞，青龙蜿蜒，白虎驯伏。"[①]青龙、白虎、朱雀、玄武本是中国古代神话中的四种神兽，代表东西南北四个方向。这句话通俗讲就是：房屋背后，玄武方向的山脉应该垂头下顾；房屋前面，朱雀方向的山脉要有鸟一样舞动的景象；左边，青龙的山势要连绵起伏；右边，白虎的山形要俯卧柔顺。

这个有点玄乎的风水理论可不全是迷信，它其实就是今天的环境地理学。你想，现在谁家要是坐北朝南，后边有靠山，前面有花园水景，左右还无遮挡，怎么说都是风水宝地好楼盘吧。

我们再看这段画卷里的村子，它构筑在山坳垂头转弯处，背后是远山屏障，前面是起伏的山岗和潺潺的水

黄公望隐居的村舍，村舍前的富春江水呈簸箕状

① 出自《葬经》，又名《葬书》，晋郭璞著。该书对风水及其重要性作了论述，并介绍了"相地"的具体方法，是中国风水文化的经典之作。

汉画像石中的四种神兽。左上方为朱雀，左中为白虎，其下为"羽人"，再向下是玄武。右侧主体是青龙，下方亦是玄武。

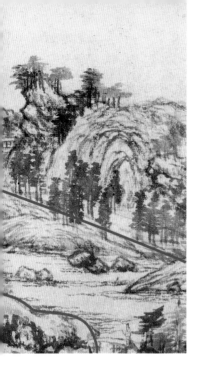

景，左右山脉群侍环抱围着主山，左边山势朝着后面的画卷绵延而去，右边山形靠着富春江山矮坡缓。精通风水理论的黄公望自然也会选择这样好风水的地方作为隐居的家园。

历史上，最早提及黄公望晚年隐居地的是元代末年的文人陶宗仪，他在撰写的《南村辍耕录》里明确记载了黄公望曾在杭州筲箕（shāojī）泉附近隐居的事情。②这个说法得到了后来学者们的认可，明代田汝成也在《西湖游览志》中记载此事。③

筲箕泉，成为历史记载黄公望隐居的一个关键地名。今天杭州富阳庙山坞里还有筲箕泉，山泉叮咚，泉水清澈。当地就是根据这个记载恢复重建了"黄公望隐居地"。

筲箕，在古代是一种盛饭或盛粮食的竹器，形状有点像今天的簸箕。如今，南方许多农村地区还在使用它。我们看画卷上，山坞里环抱小山村的富春江水的形状像不像簸箕的样子呢？

通过上面的分析，我们可以合理地推断黄公望很可能是住在这段画卷山坞中的小山村里。

"开门尽松桧，到枕皆丘壑"，这是多么让人羡慕的山居生活呀！我想许多朋友会和我一样愿意回一趟元朝，与黄公望成为朋友，和他相约富春山中，一起焚香煮茗，然后在"小洞天"外，凭栏共望一江春水。

② 《南村辍耕录》是元末明初文学家、史学家陶宗仪的札记。元末兵起，陶宗仪避乱松江华亭，耕作之余，随手札记，由其门生整理，得精粹五百八十余条，即"积叶成书"。后汇编为《南村辍耕录》，或称《辍耕录》三十卷，其中记述了大量元代掌故、史事杂录、典章制度、书画碑刻等内容，保存了丰富的史料信息。筲箕泉的记载见《南村辍耕录》卷九"割势"："杭州赤山之阴曰筲箕泉，黄大痴所尝结庐处。"

③ 《西湖游览志》卷四："筲箕泉，出赤山之阴，合于惠因涧。元时，有黄子久公望者，号大痴，卜居泉上。"

3. 元代的"样板房"

说完黄公望住哪里后，我们接下来再走近点，仔细看看元代的房子是什么样子。在画家黄公望这里，房子不仅是用来住的，还是用来画的。《富春山居图》上的房子大概分为两类，一类是民居建筑，另一类是游玩建筑。

民居建筑主要分布在山坡或者沙洲上，游玩建筑主

1–2 民居建筑
3–4 游玩建筑

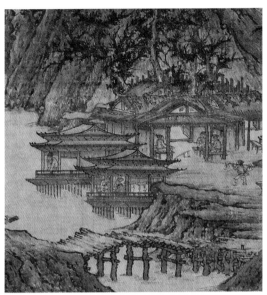

宋代绘画中画法细腻的建筑物。

北宋·李成《晴峦萧寺图》（局部）　　南宋·刘松年《四景山水图》（秋景局部）

要分布在富春江水边。画卷里的建筑黄公望画得都非常简单，基本是单线寥寥几笔勾勒而就，屋顶多留白处理，看不到瓦片。门窗也都画得很简单，仿佛不能遮风挡雨。

　　为什么黄公望把房子画得这么简单呢？要知道元朝以前画家们画房子可都喜欢纷繁复杂、金碧辉煌的风格。

　　北宋李成《晴峦萧寺图》中，有类似《富春山居图》中的亭子。在临水的两个亭子里，几位文人雅士在观望、聊天。这两个亭子画法工细，精雕细琢，对水柱、栏杆、木构等建筑构件绘制得细致入微，像制作建筑图纸一样。南宋刘松年《四景山水图》中，他不仅把每个季节渲染得清润秀美，还把每个场景中出现的屋宇建筑描绘得十

元代绘画中简单勾勒的建筑物

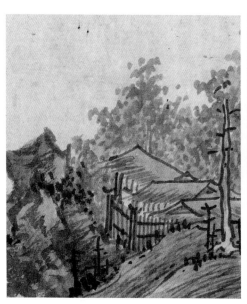

元·吴镇《草亭诗意图》（局部）　　　　　元·倪瓒《水竹居图》（局部）

分精细华贵，房子成为画面的重要景观。

　　时间到了元代，令人大吃一惊的是，这些山水画中的房子一眨眼都从"豪华别墅"变成了"毛坯房""简易房"。我们看元四家中吴镇的《草亭诗意图》，左侧有三间茅屋掩映在林木中，屋前只简单扎了个栅栏，屋子结构简单，屋顶粗笔勾勒，也就用淡淡的细笔铺了点茅草。

　　倪瓒《水竹居图》中，他隐居的房子也是茅草铺就的房顶，窗户看上去就像用几根木棍支撑出来的，左边那半间房子好像连墙壁都没有，不知到了冬天该怎样挡风御寒。

　　倪瓒在《蘧（qú）庐诗并序》中道出了他对房子的

思考：

> 天地一蘧庐，生死犹旦暮。
> 奈何世中人，逐逐不返顾。

蘧庐是人生命的居所，而人一生犹如从早到晚那么快，房子再豪华人终是匆匆的过客。所以，对于能顿悟的人们来说，房子真不是越豪华、越富丽、越堂皇才好，而是住得舒心，心情舒畅就行。

斯是陋室，惟吾德馨。房子简陋不可怕，我们道德高尚有追求就行。在和黄公望一样的元代画家心中，房子不再是建筑学上的房子，而是可以安放理想与信仰的陋室。正如黄公望《为袁清容长幅》一诗：

> 萧森凌杂树，灿烂映丹枫。
> 有客茅茨里，居然隐者风。

第二人：樵夫

他说："我的房子哪怕是茅草屋，也要让我像个隐者的样子。"

4. 第二人：樵夫

在山坡下的密林里，有位担柴的樵夫，黄公望将他画得也很隐蔽，我们稍微粗心一点，就不容易发现他了。

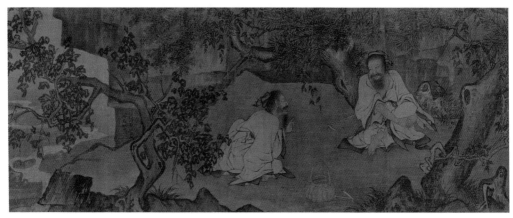

南宋·李唐《采薇图》中
伯夷和叔齐

俗话说，开门七件事，柴米油盐酱醋茶。过去，"柴"在老百姓日常生活里排名第一。毕竟没有柴，谁都吃不了饭呀，所以樵夫虽说是普通群众，但地位却很重要。在中国文化里，樵夫的作用不仅是烧柴做饭，还是文人们虚拟的理想和化身。

历史上，赫赫有名的樵夫很多。殷商时候的伯夷、叔齐，不食周朝的粮食，隐居在首阳山里，终日采食野菜充饥，最后双双饿死，他们被看作是最早的樵夫艺术原型。春秋时期，在"高山流水遇知音"的故事中，能听懂俞伯牙琴音的钟子期，也是樵夫。

因为历史上的这些故事，后来樵夫逐渐被文人们"神话"了，唐宋以来的画家们把他加入隐逸主题的"主旋律"创作中。南宋李唐画过一幅经典的《采薇图》，展现了文化史上最早的两位樵夫伯夷和叔齐。图中没有绘制樵夫的柴火，却画了一篮野菜，表示二人是以此充

南宋·赵芾《江山万里图》中的
樵夫

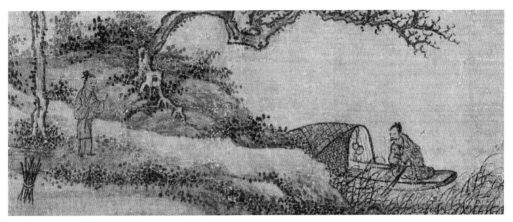

元·盛懋〔mào〕《渔樵问答图》
中的渔樵组合

元·陈汝言《罗浮山樵图》中的樵夫

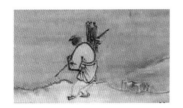

明·蒋嵩《樵夫归家图》中的樵夫

饥，精神上丝毫没有被困苦压倒。南宋赵芾画过一幅著名的《江山万里图》，画卷最后孤峰下的山路上，也有一位樵夫刚刚从大山深处走出来。

《林泉高致》中写道："君子之所以爱夫山水者，其旨之一，即在于避尘嚣而亲渔樵隐逸。"作为劳动人民中的一员，樵夫逐渐和渔父搭伴，变身"渔樵"组合，成为文人心中"隐逸"的代表和象征。

从宋代以后，反映樵夫内容的画越来越多了。元代画家陈汝言绘有《罗浮山樵图》，画面飞瀑下一位樵夫正荷柴暮归。图画标题中的罗浮山又称东樵山，是岭南道教名山，也是人们向往的隐逸之地，樵夫的出现体现了画家强烈的隐逸思想。明代画家蒋嵩在《朱买臣卖柴》《樵夫归家图》中均画有樵夫。蒋嵩生活在嘉庆年间，奸臣严嵩把持朝政，对文人士子的打击到了极点，他只能在山水之间寻找生机乐趣了。

名著《西游记》第一回中，孙悟空在向"须菩提祖师"拜师学艺前，在灵台方寸山上也遇到了一个正在伐木的樵夫。孙悟空误认为他是"老神仙"，并且得到了他的指点才找到了斜月三星洞。《富春山居图》里，黄公望在树丛中隐藏着樵夫，我估计他和《西游记》的作者吴承恩一样心有灵犀，希望大家能像孙悟空一样，通过他画的樵夫找到心中寻仙问道的灵山。

5. 龙脉

黄公望是明确提出绘画亦有风水的画家，这一点很多人没有注意到。在《写山水诀》里，黄公望说："李成画坡脚，须要数层，取其湿厚。米元章论李光丞有后代儿孙昌盛，果出为官者最多，画亦有风水存焉。"[1]这里，黄公望认为，北宋画家李成后代子孙昌盛而且大多都当了官，原因是李成在画山坡和山脚的时候，总要反复敷染好几层，让画呈现湿润、厚实的效果。米芾也谈起李成，说他后代子孙昌盛，果然出了很多做官的人。绘画中，真的是有风水存的。

李成的儿子叫李觉，以精通经术在历史上知名。他的孙子叫李宥，也在宋代入朝为官，曾为"天章阁待制，尹京"，类似于今天开封市的市长。李成的子孙后代还真像黄公望说的那样兴旺发达，并且都当了官。李成流传下来的画有《读碑窠石图》《晴峦萧寺图》《茂林远岫

①《南村辍耕录》卷八：黄公望撰《写山水诀》第二十三则。米元章即米芾，李光丞即李成。

北宋·李成《茂林远岫图》中敷染多层的山脚

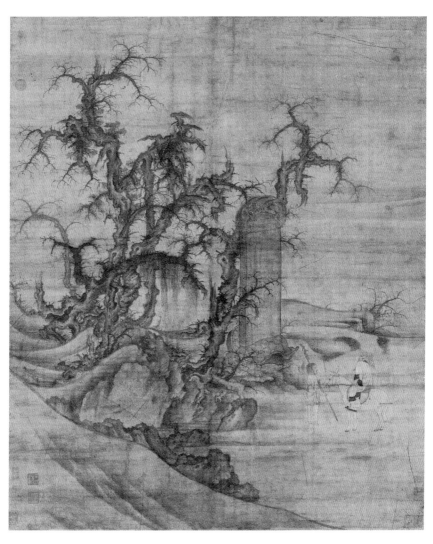

北宋·李成 王晓
《读碑窠石图》轴
绢本 水墨
纵 126.3 厘米
横 104.9 厘米
日本大阪市立美术馆藏

《读碑窠石图》为两幅绢画双拼绘制的大幅山水画，描绘寒林平远之景。画面中央立一通古碑，碑侧树木盘虬（qiú），枝干木叶尽脱，树下作巨石土坡，碑前的平地上，一文士骑驴观碑，一童子携杖侍立其侧。整幅画面采用平远的视角，位置经营成熟得当，描绘出了冬日寒林枯木下的访古读碑情景，意境荒寒清寂，营造出怀古思今的肃穆之感。

图》等，我们看这些画中的山坡和山脚，也确实像黄公望说的，敷染了好几层。

在黄公望之前的画家里，许多人要不没有弄明白风水问题，要不就是秘不外传，只有个别画家悄悄透露了绘画中内含的风水问题。

郭熙在《林泉高致》中也借评说李成谈到过风水：

画亦有相法。李成子孙昌盛，其画山脚地面皆浑厚阔大，上秀而下丰，合有后之相也。

这里，郭熙说李成的画上部秀雅，下部饱满，正是后继有人的福相。郭熙说的"相法"，也和风水的意思差不多。

风水是一种传统文化，是古人在生活实践中形成的天人合一的思想。对于今天的我们来说，风水不再是神神秘秘的事情，也不全是迷信和糟粕的内容，我们要用艺术而科学的态度来看风水。

历史上，真正把黄公望的风水理论说得明明白白的，当属他的超级粉丝王原祁，我们在前面的内容中也提到了他。王原祁最懂黄公望，看明白了偶像绘画的秘诀，直接把风水学说中的"龙脉"理论引用到了绘画中来。

王原祁是个心直口快的人，他直言不讳，用"龙脉"一说直截了当地说明白了山水画中构图、气势、笔墨等

王原祁像
出自清·禹之鼎《王原祁艺菊图》
故宫博物院藏

① 王原祁《雨窗漫笔》：龙脉为画中气势源头，有斜有正，有浑有碎，有断有续，有隐有现，谓之体也。

难点问题，把画坛上一直隐秘不传的风水理论给捅了出来。① 那么，按照王原祁的"龙脉"理论，《富春山居图》中有龙脉吗？龙在哪里呢？

龙，是中国神话传说中的动物，是吉祥的图腾。《说文解字》里说："龙，鳞虫之长。能幽能明；能细能巨；能短能长。"

风水学说里，则认为大地山川有灵，龙就是山脉，奔腾起伏的山脉就是龙脉，最主要的山脉是龙的源头，也就是龙头。

黄公望在《写山水诀》中实际是交代了《富春山居图》中龙的信息的。我们看《写山水诀》中这一句："众峰如相揖逊，万树相从，如大军领卒，森然有不可犯之色。此写真山之形也。"②

②《南村辍耕录》卷八：黄公望撰《写山水诀》第十七则。

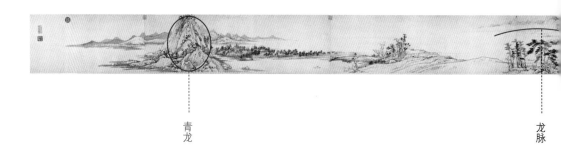

青
龙

龙
脉

我们再看郭璞《青囊海角经》中也有一句类似的话："登山寻龙，细认祖宗。龙脉降势，护送朝迎。坐穴端正，关锁重重。明堂正聚，便是真龙。"①

①《青囊海角经》又名《九天玄女青囊海角经》，传为郭璞撰写的一本介绍古代山川地理及"相地"等学说的著作，是风水堪舆学理气派的一部重要典籍。引文内容出自卷二《寻龙论理》。

黄公望所说的真山便是郭璞这里说的真龙，他们表达的意思几乎一样。寻龙的方法就在这些精炼短小的话语里。

黄公望认为真山必须符合"众峰如相揖逊"的条件，也就是周围山峰和树木都要像朝见君王般顺从的样子，主峰要像领兵的君王一样，龙威不可冒犯。郭璞说的寻龙的条件更多，除左右山峰要护卫朝拜的样子外，龙穴的位置也要端正，附近要有流水的环抱。流水汇聚的地方，就是真龙所在的地方。

我们现在来看这段画卷，正中而立的山峰不就像黄公望所说的真山吗？它像帝王一样堂堂皇皇居中而立，左右群峰环伺，呈现臣子"护送朝迎"的样子。我们前面分析的黄公望隐居的村子其实就是龙穴所在，主山上树木郁郁葱葱，山的两旁流水顺着山势蜿蜒曲折，环绕

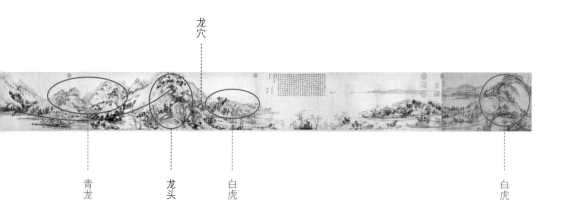

龙穴

青龙

龙头

白虎

白虎

着主山，最后汇聚到山脚下的富春江。我们可以断定这段画卷居中的主山就是龙头所在。沿着它的山势，向画卷左边而去的山脉，就是龙脉。这条龙脉在富春江畔曲曲折折，时而露出江面，时而匍匐大地，时而隐遁而逝，最终在画卷下一部分露出龙尾。

前面我们谈到黄公望隐居地时，说过风水中的四象——青龙、白虎、朱雀、玄武。放眼这部分画卷，龙头左右两侧的山峰就是青龙和白虎，它们在护佑着龙头这座主山。但当我们再放眼整幅画卷时，《剩山图》上的山也是白虎，画卷最后的"孤山"也是青龙，它们都在护佑整卷的龙脉。这或许能解释为什么《富春山居图》中黄公望画了这样三座大山，又为何"左、中、右"这样来安排这三座山的构图。

作为历史上明确提出"画有风水"的画家，黄公望把《富春山居图》勾勒成了一个自己心中理想的"洞天福地"。龙脉，是他对富春山水的布局和经营，更是他"天人合一"的艺术观和哲学观的体现。

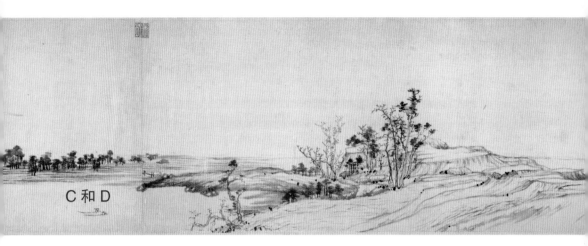

C和D

二、隐者的快乐

这部分的画卷，连绵的大山与我们隔水相望，起伏的山势犹如卧龙匍匐大地。随着山脉的起起伏伏，我们的视线越望越远，直达遥远的天际。

近处，一湾江水环绕着群山。水面清澈如镜，四叶扁舟静静地漂在水中央（跨页图ABCD的位置）。A处舟上的渔父头戴宽沿斗笠，手持渔竿，坐于船头，正在聚精会神地垂钓。在不远处的松林下，还掩映着几乎一模一样的扁舟和渔父（见B处）。在下一部分画卷中，还有两叶这样的扁舟（C和D）。它们是不同的渔船吗？还是同一艘渔船，在不同的时间停泊于江水中呢？这几艘扁舟，有点超现实主义的感觉，非常耐人寻味。

挺拔的几棵松树下，还有一座茅亭，亭中坐有一人（跨页图蓝色箭头所指）。他头戴高冠，身穿宽袍，元代文人高士的模样。此刻他正侧身右方，凭栏远眺。茅亭中的高士与碧波上的渔父遥遥相对，却是无语。天高江阔，时间在这时候仿佛静止。

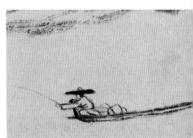

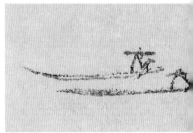

《富春山居图》中的四位渔父

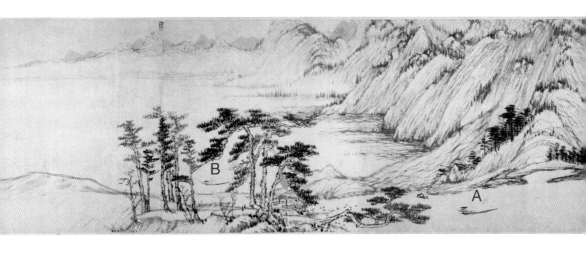

1. 画卷里的"男一号"：渔父

《富春山居图》中，黄公望总共画了四位渔父，分别是画中的第三、五、六、七人，在整幅画卷的点景人物中占比最多。他为什么对渔父这个形象这么看重呢？名著《三国演义》开篇那首著名的《临江仙·滚滚长江东逝水》中写道：

> 白发渔樵江渚上，惯看秋月春风。一壶浊酒喜相逢，古今多少事，都付笑谈中。①

① 《临江仙·滚滚长江东逝水》是明代文学家杨慎在四川泸州创作的一首词。全词基调慷慨悲壮，读来只觉荡气回肠，回味无穷。

这里也提到了"白发渔樵"，看来古代作家也都喜欢在作品中表现渔樵。

三百六十行，行行有状元，渔父与樵夫本是普通的劳动人民，傍水捕鱼和伐山砍柴也是很辛苦的行当，但为什么他们总能成为文艺作品主角呢？在上一章我们分析过了樵夫，这里我们再看一下渔父为什么能成为《富春山居图》里的"男一号"呢？

渔父普通的称呼就是渔夫或渔翁，也就是捕鱼的人。历史上最早出现的渔父形象是姜太公。"姜太公钓鱼，愿者上钩"，这位最早的渔父在渭水钓鱼，没有钩，没有饵，鱼没钓到，却钓到了周文王，并且辅佐周武王伐纣灭掉了商朝。

庄子也记录过一个渔父和孔子的故事。他记载了一位渔父和孔子师徒在杏坛偶遇，好学的孔子虚心向渔父请教，渔父说孔子虽是君子却未明白"道"的学问。最后孔子明白了渔父已经悟出了大道，说自己不得不尊敬他。①

战国时代伟大的诗人屈原也遇见过一位渔父，他投汨罗江前与渔父有过一段交心谈话。屈原说："我宁愿跳到江里，葬身在鱼肚子里，也不愿意让纯洁的我蒙受世俗的尘埃啊。"渔父劝他说："沧浪之水清又清啊，可以用来洗我的帽缨；沧浪之水浊又浊啊，可以用来洗我的脚。"这里，渔父可真是个高人，可惜屈原没有听进劝导，还是跳江了。②

富春江边也有一位有名的渔父严子陵，前面我们介绍过，他拒绝了皇帝刘秀的邀请，不慕富贵，不图名利，隐居富春山，最后终老林泉之中。

大家有没有发现，历史上的这些渔父，从他们的言行看，都不像普通的捕鱼者。他们能和孔子、屈原或者皇帝打交道，每一位可都是高人。他们要不就是劳动人民中的智者，要不就是看透红尘的隐者。

① 出自《庄子·杂篇·渔父》。该篇记载了孔子和渔父的许多对话，聊天的最后孔子对渔父说："今者丘得遇也，若天幸然。先生不羞而比之服役，而身教之。敢问舍所在，请因受业而卒学大道。"

② 出自《楚辞·渔父》。屈原曰："宁赴湘流，葬于江鱼之腹中。安能以皓皓之白，而蒙世俗之尘埃乎？"渔父莞尔而笑，鼓枻（yì，短桨）而去。乃歌曰："沧浪之水清兮，可以濯吾缨；沧浪之水浊兮，可以濯吾足。"遂去，不复与言。

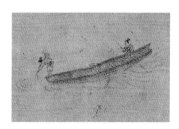

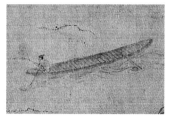

（传）北宋·郭忠恕《临王维辋川图》中的渔父

出没风波里，寄情山与水。

于是，渔父带着文人隐逸的理想便常常出现在文学艺术中，成为古代文化中非常独特的一种审美形象。

中国绘画从一开始就带着浓重的渔父情节。在唐代王维《辋川图》的临本中，我们就可以寻得渔父的身影。这幅画里的渔父休闲惬意，与自然的山水早已浑然化为一体。

在北宋许道宁的画作《秋江渔艇图》中，峭拔的山壁下，几艘渔艇聚于江中开阔处，渔父们忙碌地撑船、摇橹、垂钓、撒网，格外热闹。秋日烟波里，仿佛有他们无尽的快活和畅意。

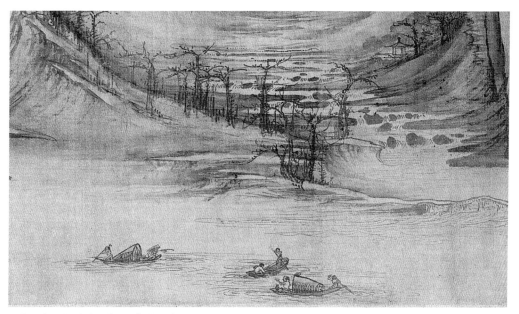

北宋·许道宁《秋江渔艇图》中的渔父

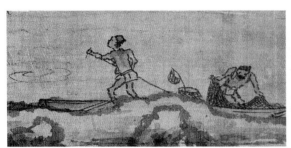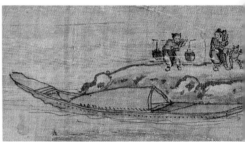

北宋·郭熙《早春图》中的渔父

　　读者大多欣赏北宋郭熙《早春图》中高山的雄伟，很少有人注意到画中的渔父。画中右下角，一位渔父正在摆渡靠岸，另一位正在忙着整理渔网。画面左下角，一条渔船横靠在岸边，满载而归的渔父正和妻子、孩子一起走向渔村。

　　看北宋天才少年王希孟的《千里江山图》时，许多读者也是只注意绚烂壮丽的江山，很少细看里面的许多"小人"。江河碧波中，他也画了很多渔父，其中一些很是写实，甚至记录下了宋代发达的养殖业。元四家之一的吴镇更是位画渔父的"专业户"，一生几乎都在创作渔隐图。他笔下的渔父姿态各异，或垂钓，或摇橹，悠然穿梭于山水之间。

　　通过画史上的渔父，我们可以明白《富春山居图》中的渔父可不是一般的捕鱼人，他饱含着黄公望对生命和自然的哲思，也寄寓着黄公望隐逸江湖的美好理想。黄公望一口气画了四位，他是多么希望自己能幻化为渔父呀！

北宋·王希孟《千里江山图》中的渔父

元·吴镇《渔父图卷》中的渔父

第四人：高士

2. 第四人：高士

茅草亭里独坐着的人，黄公望刻画得非常简练传神，衣着打扮和画卷上的其他点景人物截然不同。从宽袍和高冠的描绘看，我们基本可以判断他是个读书人。他凭栏端坐，头向右侧望向富春江，若有所思。顺着他眺望的视线，我们看到近岸处一群鸭子正戏水草泽之间。岸边的一株松树姿态也比较奇特，似斜卧水面之上，仿佛要投入富春江的怀抱。

崇尚"士"文化，是中国历代文人追求的最高境界，也是中国传统文化之精髓。在山水画中突出表现高士，代表着"士"文化的成熟。所谓高士，盖指博学多才、品行高尚、超脱世俗的人，在山水画中多指隐居山野田园的文人雅士。在元代，以黄公望为代表的高士们纷纷归隐山林，这对中国画的发展起到了重要的推动作用。

元·盛懋《坐看云起图》中
席地而坐的文人

南宋·刘松年《秋窗读易图》中
端坐桌前的文人

山水画中，这些高士们一般都保持着安静、平和的情绪状态，他们或端坐于窗前，或放眼远方，或手持书卷，人物的从容、淡泊使得画卷彰显出一种宁静之美。

元代盛懋的《坐看云起图》中，身着长袍的文人放松地坐在崖边树下。幽山清谷中云海翻涌，他正独自仰望，品味自然万象。南宋刘松年《秋窗读易图》中，一位文人端坐于书桌前，目光投向窗外的远山。桌上有书，书旁焚着香炉，画卷显示出"最是书香能致远"的恬淡之美。

元代钱选《山居图》和《富春山居图》一样，都是"山居"的题材。这幅画卷中，山脚绿树丛中有一处清幽的庭院，江面平如明镜，上有舟楫往来。平堤处有小桥，桥上有一人骑驴而行，背后侍童担物而随。钱选在左侧题诗："山居惟爱静，日午掩柴门。寡合人多忌，

元·钱选《山居图》中
骑驴而行的文人

无求道自尊。"这里，画家也为我们创造了一个静谧的空间，在这里我们可以关上柴门，做一个远离尘世、澄怀观道的隐者。

魏晋时候陶渊明在隐居南山后感慨地吟诗说："俯仰终宇宙，不乐复何如！"他高兴地对人们说："我在山林间一俯一仰的瞬间，就游遍了整个宇宙，怎么能不快乐呢！"

《林泉高致》中郭熙也说过一段类似陶渊明的话，他说："我们足不出户，就能坐观林泉山壑，耳边有猿声鸟鸣，眼前有山光水色，怎么能不让人快意舒心呢？"[①]一位是诗人，一位是画家，两人在山水中不谋而合地都寻找到了内心的快乐。

3. 君子之树

这段画卷里的松树，看起来和画中其他杂树明显不同，特别遒劲挺拔、葱郁繁茂、姿态奇特，显现出黄公望画树的高超技巧。

黄公望在《写山水诀》里说："松树不见根，喻君子在野。"[②]这是说，画松树的时候不露出树根，是比喻君子隐居的意思。松树在中国文化中一直被文人垂青，它所具有的挺拔、孤傲、常青等自然禀赋，恰好契合文人内心的寄托，自然被赋予许多精神象征。

《富春山居图》中，黄公望非常善于画树，千山万

① 《林泉高致》卷二《山水训》："不下堂筵，坐穷泉壑；猿声鸟啼，依约在耳；山光水色，滉漾夺目。此岂不快人意，实获我心哉？"

② 《南村辍耕录》卷八：黄公望撰《写山水诀》第二十四则。

壑间，我们可见树木繁密茂盛，却又是一树一景，姿态各不相同，有的俊秀，有的苍润，有的婀娜，有的峥嵘。

《写山水诀》中，黄公望有多处谈到画树的诀窍，如："树要四面俱有干与枝，盖取其圆润。"再如："树要偃仰稀密相间，有叶树枝，软面后皆有仰枝。"[1] 他像美术老师一样反复唠叨叮嘱，唯恐学生掌握不了画树的方法。

树在山水画中确实很重要，郭熙在《林泉高致》中就说过："故山得水而活，得草木而华。"学山水画当从画树入手，这是历代画家的基本共识。黄公望之前的历代画家对于如何画树都很认真，进行了许多可贵的探索与创新。到了黄公望这里，画树艺术又达到了一个高峰。

我们看《富春山居图》中的树，可能一些人会觉得很普通，很简单。黄公望没有烦琐地刻画树木具体的细节，而是少皴淡墨，枝叶简疏。如果有人觉得黄公望不太会画树，那就大错特错了。老子讲："大音希声，大象无形。"化繁为简在艺术上是很难的，如何以少胜多，惜墨如金，是很考验画家的智慧的。

在黄公望之前，唐宋画家们已经把树画得很写实了，比《富春山居图》里的树都复杂而且工细。从唐代李思训的《江帆楼阁图》和李昭道的《明皇幸蜀图》中，我们能看到画中的树木已经偏于写实，刻画得精密细致。这些树的枝、干、叶均用工整的双钩填色法，用色尤其明艳，石青、石绿点染的枝叶呈现一派明媚的大唐气象。

[1]《南村辍耕录》卷八：黄公望撰《写山水诀》第二、四则。

《富春山居图》中的"君子之树"

宋代的绘画更加重视写实，对客观事物的描摹达到了非常精细的程度。在北宋范宽的《溪山行旅图》中，我们放大前景的树木会发现如此繁密的叶子，画家每片叶子都画得严谨细微，没有一点马虎。南宋李唐《万壑松风图》中，树木表现上也似范宽工笔写实，近景松树重重叠叠，松干、松枝、松根、松叶都表现细致，树木与山石相错排列，显示出山林的幽邃繁盛。

在宋代写实艺术鼎盛时期，苏东坡敏锐地觉察到了写实性绘画艺术的某些不足，提出了一个振聋发聩的观点："论画以形似，见与儿童邻。"[①] 他有点开玩笑地说：如果赏画单拿像不像来说事儿，那就和小孩子的水平差不多了。不要小看这句话，它后来成了文人画的核心理论，因为这个理论，苏东坡甚至成为中国画写意精神的开创者、奠基人。我们看他的代表作《枯木怪石图》，画中虬曲的枯木，用笔虽然简单草率，不求形似，却又笔墨灵动，显示出顽强的生命活力。如果把这幅画和《富春山居图》比较一下，笔墨情趣还真有一样的感觉。

在元代特殊的时代和社会背景下，中国绘画发生了重大的转折和变化，文人画占据了画坛的主流。从赵孟頫开始，元代绘画风格日益呈现出"简"的特色。章法、笔墨、色彩，等等，没有不能精简的，大家不再拘泥于自然的模样，画得像不像无所谓，画有没有色彩也无所谓，一切的关键是有没有表达内心的感觉。

① 出自苏轼《书鄢陵王主簿所画折枝二首》（其一），被后世认为是宋代文人士大夫论画的纲领性观点。

《枯木怪石图》（局部）中写意的树木

南宋·李唐
《万壑松风图》轴
绢本　设色
纵 187.5 厘米　横 139.8 厘米
台北故宫博物院藏

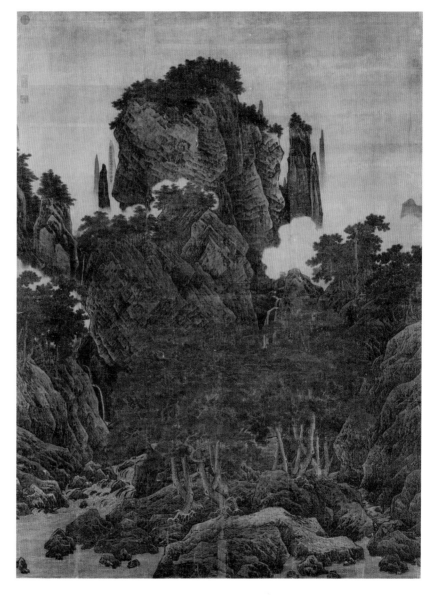

　　《万壑松风图》采取近观特写的布局，前景大片青绿设色的松林拉近与观者的距离，使居中的主峰越发显得峥嵘峭拔，形成气势逼人、浑厚苍劲的视觉冲击力。画面峰峦叠嶂，错落分明，具有强烈的写实性。以斧劈皴为主表现山石的层次，颇具雷霆之风，动荡之势。笔墨酣畅淋漓，气象万千。

《富春山居图》中的树木，就是黄公望表达情绪的符号。画中的树，不再是普通的植物，而是黄公望抒发情感的载体，是内心情感的表白。他要用这些树感叹山河，吐露心扉，释放心灵。这无疑已经是绘画的最高境界了，能读懂并且欣赏它并非容易的事情，人们只有经历过人生的风风雨雨，才可能触景生情，更有感觉。

黄公望在倪瓒画作《六君子图》上写有一段题跋，他把画中的六棵树比喻成了六位君子。①

明代文人李日华也在题跋中解释这六棵树分别是松、柏、樟、槐、楠、榆②。其实仔细看画，你会发现除了松树还真不好看出其他具体是什么树，我们还真不能较真儿。

倪瓒和黄公望一样，喜欢简单，从不追求形似。他有个经典的故事能说明这一点。有个朋友请他画竹子，他却在画上题词说："我画竹子就是要抒发胸中逸气，从不计较画得像不像。别人说它竹子也可以，说是芦苇、桑麻也无妨。"③

我们看《富春山居图》中松树左侧的这几棵树，是不是感觉和《六君子图》里有些相像呢？这里有七棵树，按照黄公望的说法，也可以叫它们"七君子"了。它们具体是什么树呢？我们也许不敢确定，但能肯定的是，它们都是君子，都是黄公望的影子，都是宇宙自然里鲜活的生命。

① 《六君子图》黄公望跋："远望云山隔秋水，近看古木拥陂陀。居然相对六君子，正直特立无偏颇。"（见右页图 **1**）

② 《六君子图》李日华跋："李君实云：'云林六君子图，乃松柏樟楠槐榆六树，行列修挺，疏密掩映，位置得宜，而皆在平地，且气象萧索，有贤人在下位之象，岂当日运数否塞，高流隐遁而为是与。'"（见右页图 **2**）

③ 倪瓒《清阀阁全集》卷九有一段著名的《跋画竹》："余之竹聊以写胸中逸气耳，岂复较其似与非，叶之繁与疏，枝之斜与直哉！或涂抹久之，他人视以为麻为芦，仆亦不能强辨为竹，真没奈览者何。"

《富春山居图》中的"七君子"

元·倪瓒
《六君子图》轴

纸本 水墨
纵 61.9 厘米 横 33.3 厘米
上海博物馆藏

　　《六君子图》以平远的章法、淡逸疏朗的笔墨意趣突出表现了江边陂陀上六株挺拔的树木。这六株树用笔简洁疏放，墨色浓淡适宜，有很强的象征意义。黄公望在题诗中以君子喻树，表达了他对君子"正直特立"高风的崇尚。

世傳富春山居圖為黃子久
畫卷之冠昨年得其所為
山居圖者有董香光鑒跋
時方謂富春圖別為一卷屢
題寄意後於沈德潛文中

得道：

丹砂原不在天涯

手执寸笔的黄公望，一方面是潜心艺术的画家，一方面是大彻大悟的大痴道人。他幽居林壑，皈依全真教之后，更是洞悉了道门之妙。山水，在他信仰的视角下，不仅仅是自然的空间，更是寄寓了人类美好理想的洞天福地。他创造了中国山水画的又一座高峰，完成了对水墨山水建构的历史使命，也完成了于艺于道的自我超越。

中国人的审美中，山水"质有而趣灵"，是"道"最好的载体。这一章节，我们将进入画卷中最为天真、玄妙的灵虚之境，一起感悟黄公望的信仰，一起澄怀观道。

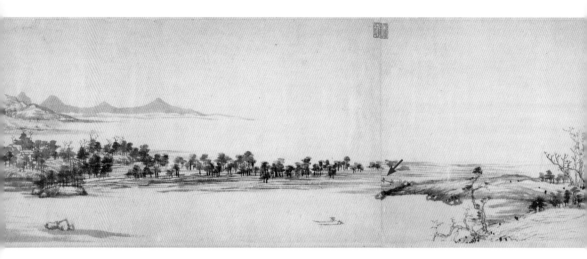

一、沙洲

我们沿着富春江一路而行，来到了一片冷寂的沙洲。

沙洲上，没有屋舍，没有人家，只有几簇杂树。这些树也不再像前面画卷中的树木那样葱茏，而是夹杂了些寒霜，有些凋零，有些萧瑟。

沙洲四周几乎被富春江水包围，像是飘在江中的一个孤岛。刚才我们还能在江边草亭里欣赏美景，看云淡风轻，渔舟唱晚，有夏天阳光明媚的感觉。这会儿待在沙洲，我们忽然觉得天气说变就变了，眨眼身处秋冬季节了，到处是冷清和寒寂。

沙洲左边的江边，有一个木桥（见跨页图红色箭头所指）。桥画得很简单，看上去原是要通向下一个画卷中的浅滩，但被江水淹没了一部分。桥可能是通往画卷下一部分的唯一出路，但桥成了断桥，路没了，出口在

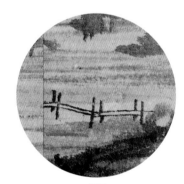

断桥

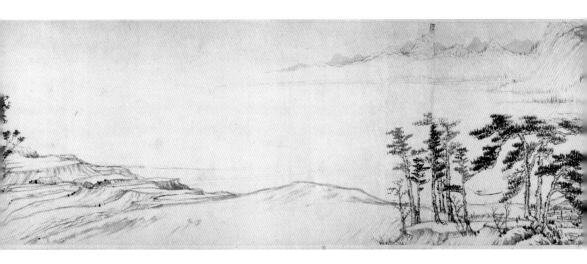

哪里呢？环顾四周，空空如也，到处是白茫茫的虚无，天地之间仿佛就剩下我们自己。

1. 寂寞沙洲冷

富春江从上游桐庐一路下来，因潮汐作用，沿途分布着十几个大小不等的沙洲，有新沙、中沙、浮沙、月亮沙、桐洲、王洲、东洲，等等，这些沙洲历经岁月的堆积最终形成富春江独特的景象。

南北朝诗人谢灵运曾为这些沙洲起了一个富有诗意的名字：富春渚①。

沙洲是河流湖泊中泥沙淤积而成的陆地，在自然地理中本是一个生态景观，但在中国传统文化中却是寓意独特。浅浅的一方沙洲，常常承载着文人墨客的情怀和幽思。

① 富春渚源自谢灵运所作的一首诗，诗名即为《富春渚》："宵济渔浦潭，旦及富春郭。定山缅云雾，赤亭无淹薄。溯流触惊急，临圻阻参错。亮乏伯昏分，险过吕梁壑。洊（jiàn）至宜便习，兼山贵止托。平生协幽期，沦踬困微弱。久露干禄请，始果远游诺。宿心渐申写，万事俱零落。怀抱既昭旷，外物徒龙蠖（huò）。"

我国最早的诗歌总集《诗经》开篇就在说沙洲：

关关雎鸠，在河之洲。窈窕淑女，君子好逑。

在诗歌文化的伊始，沙洲就被古人扯上了爱情。借助它，古人说：美女很美，爱情很甜，但不好追求啊。"求之不得，寤寐（wùmèi）思服"，古人只能承受求之不得的煎熬和痛苦了。从此，因为《诗经》中这段失意的爱情，文人们一遇到不高兴的事情或悲惨的遭遇，便总是想起沙洲。

苏轼因为"乌台诗案"[1] 被贬谪黄州的时候，他第一时间便去了趟沙洲，吟出了千古名句：

拣尽寒枝不肯栖，寂寞沙洲冷。

沙洲这会儿在他内心里，就是寂寞和忧愤的象征。

李白在大唐报国无门，准备云游四方的时候，登上了长安的新平楼，远望沙洲，也吟出了著名的诗句：

秦云起岭树，胡雁飞沙洲。
苍苍几万里，目极令人愁。

这里，李白望着大雁飞过沙洲，怎么看这景色都让

[1] 元丰二年（1079），御史何正臣等上表弹劾苏轼，奏苏轼谢恩的上表中，用语暗藏讥刺朝政，随后又牵连出大量苏轼诗文为证。这案件先由监察御史告发，后在御史台狱受审。苏轼最终幸免于死，贬谪为"检校尚书水部员外郎黄州团练副使本州安置"。据记载，汉代御史台中有柏树，数千野乌鸦栖居其上，故称御史台为"乌台"，"乌台诗案"由此得名。

人感觉愤懑和失望。看完沙洲没几天，潇洒不羁的李白就卷铺盖儿离开京城了。

白居易在唐朝也屡遭贬官，被贬到江州的时候，他也去望了望沙洲，写了首五言绝句《晚望》：

江城寒角动，沙洲夕鸟还。
独在高亭上，西南望远山。

夕阳下的沙洲让白居易多愁善感起来，他在感慨自己像沙洲一样一直漂泊在水上。一生坎坷的他最终客死他乡，再也没有回到长安。

黄公望和李白、白居易、苏轼一样，一生命运曲折多舛。

当年他突遇牢狱之灾，经受了人生最惨痛与无望的打击。他出狱时候，没有工作，常遭白眼，像沙洲一样在富春江边漂泊无定。

画卷里的沙洲，应该也是他在隐喻自己悲惨的命运。但黄公望不是一个悲观主义者，笃信全真教后，艺术和山水帮助他从悲惨中走了出来。从这一层意思上再读画，我们能发现这片孤零零的沙洲还有更深的寓意。

2. 神话里的"悬圃"

画卷中的沙洲看上去样子非常独特，因为四周江水

的冲刷，它似乎成了富春江里的一块高高的平台。这种
台地形状的沙洲在古代绘画中很少见到。我们看赵孟頫
的《鹊华秋色图》、宋徽宗的《雪江归棹图》，画里面都
有常见的沙洲样子，唯有这种形状的沙洲不曾见过。

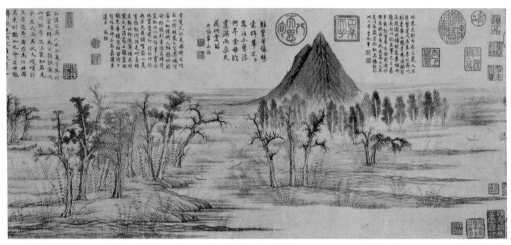

元·赵孟頫《鹊华秋色图》（局部）

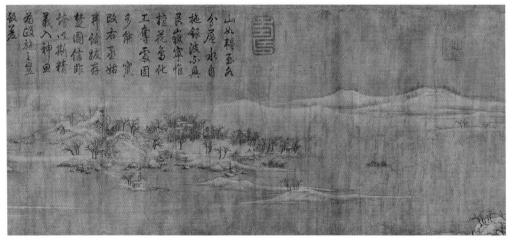

北宋·赵佶《雪江归棹图》（局部）

　　黄公望为什么要把沙洲画成平台的样子呢？在黄公望其他画作中，我没有发现这样的沙洲，却发现了和这沙洲几乎一模一样的平台样式。在《天池石壁图》《九峰雪霁图》《层岩曲涧图》及《快雪时晴图》中，我都找到了类似的平台元素。这些平台看上去仿佛像个小型飞机的"停机坪"。

《天池石壁图》（局部）

《九峰雪霁图》（局部）

《层岩曲涧图》（局部）

《快雪时晴图》（局部）

古代绘画中，如果我们仔细找寻，还是能找到一些类似的平台。

北宋王希孟的《千里江山图》中，也有一处危崖上的平台。平台上有两只仙鹤和石坛。从宗教学的角度说，仙鹤和石坛都与道教有着内在的联系，仙鹤暗示生命的超越和上升，石坛则是道家修炼的"斋坛"。倪瓒《鹤林图》中，也有一个水边的土坡呈平台状，上面杂树、石坛、仙鹤几乎是在复制《千里江山图》危崖上的图像元素。

明四家①沈周的《南山祝语图》中，沈周在画面中间安排了一个方形平台，一位高士盘腿而坐，面前是道家修炼的丹台。高士身后不远处，一只仙鹤立于屋外。在沈周的老师——明代画家杜琼的《山水图》画作中，也出现过类似的平台图景。杜琼也是一名道士，他和黄公望身份的巧合是不是在告诉我们，这个平台就像道符一样是道家的视觉符号呢？

在道教中，确实有类似的平台状视觉符号——悬圃。悬圃是什么呢？

在中国神话传说中，它是指昆仑山上的仙境，王母娘娘就住在上面。悬，是悬在空中的意思；圃，是花园的意思。这样通俗来说，悬圃就是王母娘娘的空中花园啦。著名的瑶池就在悬圃里面，《西游记》里孙悟空还在这里大闹过天宫呢。

① 明四家是明代中期活动于苏州地区的代表画家沈周、文徵明、唐寅、仇英等四人的合称。他们之间有着师友关系，在绘画艺术上风格各异。有学者认为明代画坛名家辈出，对此四人宜称"吴门四家"，杜琼、刘珏等明初吴门画家是该派的先驱。

北宋·王希孟《千里江山图》中的平台

元·倪瓒《鹤林图》中的平台

明·沈周《南山祝语图》中的平台

明·杜琼《山水图》中的平台

古书《淮南子》曾记载，昆仑山分为三重①。凡人登上山顶再向上攀登，就是第一重凉风，凡人在这一重就可以长生不老了。从这里向上，就到了悬圃，凡人在这儿就能获得呼风唤雨的神通。最后再向上，就能到达第三重天庭，成为神仙。

在陕西定边郝滩汉墓中，有一幅反映"西王母"的壁画。画中西王母也就是王母娘娘，她坐在山间长出的蘑菇状花瓣上。考古专家认为这朵花瓣寓意就是昆仑山上的悬圃。王母娘娘是道教中的神话人物，我们看她盘腿而坐的这块平台是不是和黄公望画的沙洲有些神似呢？

道教中阐述内丹修炼的《内经图》中也有一个类似的悬圃，就在图中最上部一位道士打坐的地方。我们看，道士身下的平台和黄公望所画的这个悬圃也很是相像。

黄公望在为好朋友倪瓒《春林远岫图》题跋中曾提到过悬圃："老眼堪怜似张籍，看花悬圃欠分明。"这里，黄公望自叹老眼昏花，和有眼部疾病的唐代诗人张籍差不多，看倪瓒的画似雾中看花，有点像悬圃一样。

崇拜神仙是道教的信仰，普通人在悬圃就能得到世俗的解脱，就能成为人人向往的神仙。笃信道教的黄公望在画卷里一定是把飘零空寂的沙洲当作了修仙悟道的圣地。黄公望和李白、杜甫不一样，诗人只知道讲述脆弱受伤的心，而黄公望超越了狭隘的寂寞、空虚、苦愁，直接把沙洲画成了一个通天的灵虚道境。

① 《淮南子》卷四《地形训》："昆仑之丘，或上倍之，是谓凉风之山，登之而不死。或上倍之，是谓悬圃，登之乃灵，能使风雨。或上倍之，乃维上天，登之乃神，是谓太帝之居。"

郝滩汉墓壁画《升天成仙图》之"西王母宴乐"（局部）

《内经图》（局部）

《富春山居图》中的留白

3. 留白的秘诀

站在沙洲上，眼前是一片浩瀚无边的空白。许多读者看到这里，容易忽视这一段不着一墨的空白。

空白是天，是水，还可以是什么呢？

《富春山居图》整卷画作中，留白几乎占了一半的面积。当我们看这些留白时候，目光会不自觉地随着空白的走势，由上及下，由右到左，游走在富春江。可以说，留白让《富春山居图》充满了灵动的气韵。

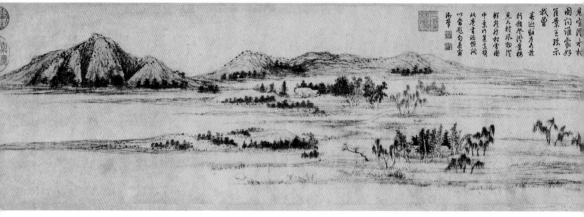

元·赵孟頫《水村图》（局部）

　　天空、云雾、江水、山石，到处都可见黄公望留白的手法。这些没有一笔一画的地方，反而带给我们无限的想象和美感。我们的思绪也会随着空白所表现的具体景物扩散到浩瀚无边的天空，让我们在自然中体会到神圣的宗教感。

　　在古代，留白还有一个更好听的名字，叫"余玉"。古人说得非常形象，白并非无用之白，它如玉一样珍贵。艺术的美既可以是具体的，也可以是无形的。计白当黑，无中生有，留白不仅是一种艺术的美，还是古人高深智慧的体现。

　　黄公望生活的元代，是中国画留白艺术的鼎盛时期。元代画坛几乎刮了一百年的"留白风"，画家们争先恐后地在画作中比赛留白，仿佛谁的画留白越多，越是好画。

黄公望的老师赵孟頫在元代首先参加了留白大赛的启动仪式，宣布比赛开始。

我们看他许多著名的画，已经继承了南宋的留白遗风。本来，南宋当红画家马远和夏圭就是靠"留白"获得了"马一角"和"夏半边"的江湖绰号，但赵孟頫棋高一着，画的留白比起南宋画家更加大气、更加直白。他的空白也不再仅仅指向空间，而是直指心灵了。在他的画作《水村图》中，中间的水面一片空白，朦朦胧胧没有边际，与远处的山峦遥相呼应。赵孟頫用开阔的留白画出了水村的平静和悠然，描绘了自己在朝堂上想说不敢说的隐居理想。

元四家里的吴镇和王蒙都先后参加了留白大赛。吴镇性情孤峭，志行高洁，一生隐居不仕。他画中的渔父，一叶孤舟，一把钓竿，人生仅此足矣。"斜风细雨不须归"，他把尘世的烦恼和纠缠统统地溶解在白茫茫的江水之中。

王蒙喜欢画繁密的山水，画纸上密密匝匝，有时候简直让人有密集恐惧症的感觉。这样的画按说看起来会让人烦闷、压抑，但观者看后反而觉得神清气爽。他这个满而不乱的诀窍就是留白。我们看他的《葛稚川移居图》《青卞隐居图》等代表作，画幅中的留白消解了绘画构图中的密集堵塞之感，画中留白之虚与景物之实相互配合，整个画面流露出源源不断的气息。

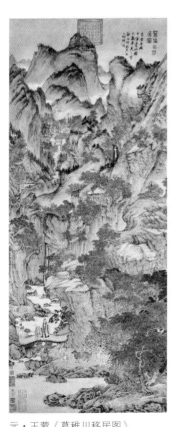

元·王蒙《葛稚川移居图》

以洁癖著称的倪瓒在留白大赛中有勇夺冠军的气势。他的洁癖性格在绘画中展现得淋漓尽致，他好像生怕画多了会把纸弄脏，便在画面中夸张地大面积留白。在自己晚年画作中，他更是发明了"一江两岸"的山水图式，中景一律采用"留白"的方式表现宽阔的水面。在《秋亭嘉树图》《容膝斋图》等画作中，我们通过这些洁净、清幽的空白明显能感觉到他的高洁、寂寞和淡泊。以元四家为代表的画家们把留白艺术推到了历史的顶峰，他们推崇的留白，到底是要留下什么呢？

在元代特殊的社会背景下，多数文人的现实生活十分暗淡，基本看不到希望和未来。这就使得他们放弃了原来积极"入世"的儒家思想，而选择了无为而"出世"的道家思想。

老子说："天下万物生于有，有生于无。"道家文化始终把"无""空"或"虚"视为艺术领域的最高标准，这给元代画坛带来了前所未有的影响，而留白也正反映了道家的这一思想。留白舍弃的是可见的形，留下的是看不见的智慧和生命。我们要在无画处观景，无字处悟道。那一点点的白，是欲说而无言的美；那一片片的空，是变幻无穷的道。正如现代美学家宗白华在《美学散步》中所言："中国画底的空白在画的整个的意境上并不是真空，乃正是宇宙灵气往来，生命流动之处。……这无画处的空白正是老、庄宇宙观中的'虚无'。它是万象的源泉、万动的根本。"

看着沙洲上空空荡荡的留白，读者朋友，你是否感觉到那就是无边无际的洪荒宇宙？

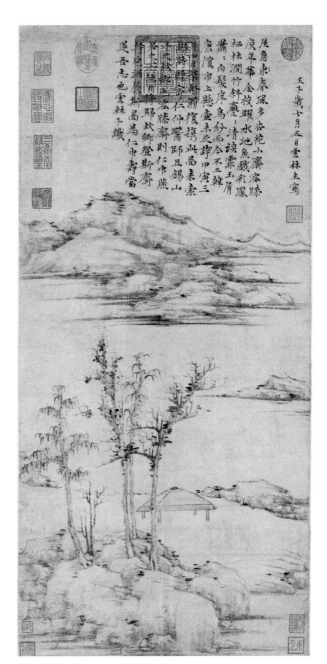

元·倪瓒
《容膝斋图》轴

纸本 设色
纵 74.8 厘米 横 35.6 厘米
台北故宫博物院藏

　　《容膝斋图》秉持倪瓒一贯的"一江两岸"式画法，远处山峦连绵，近岸树木耸立，中景处一片湖光。画面中，他吝啬笔墨，大面积地留白，却画出了自然的空旷、萧瑟以及文人的清逸和澄静。

　　《容膝斋图》画名出自陶渊明诗"倚南窗以寄傲，审容膝之易安"。在中国文人心中，"容膝斋"代表穹庐虽小，哪怕只能容下双膝，也足以在清贫中寄托个人独立的精神。

二、孤山

离开沙洲，我们继续沿着富春江而下。江水漫过浅滩，浓墨勾勒的树木列成一排，仿佛一丝飘带隐没在富春江中。风轻浪静，两叶扁舟停在水中央。船上的渔父收起了渔具，似乎在交谈，更像在对唱渔歌。

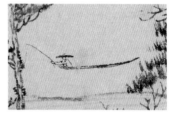

手持钓竿的渔父

与之前两位出现的渔父相比，他们手里的钓竿没有了，扁舟后边放置的鱼篓之类的工具也消失了。这个变化绝对不是黄公望的偶然为之，一定存有深意。

黄公望一生经历入仕、牢狱、修道，颇多曲折，有着深刻的人生体验。这些点景人物不是表面的点缀，而是构成其人生体验和感悟的生命单元。这里更加简逸的渔父，岂是仅仅放弃了钓竿？那是人生负担的卸去。两处渔父之间跨过了文士，便去掉了文人的身份，又如何不使人联想到黄公望看破红尘的弃仕修道呢？他放弃入仕，无官一身轻，一叶扁舟飘荡天地之间，何乐不为！

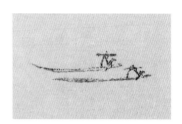

收起渔具的两位渔父

山下小桥上，一位老者拄着拐杖正向浅滩踽踽而行。与《富春山居图》前面画卷桥上的行者相比，他们都戴着帽子，拿着手杖。但前面的行者身躯挺拔，手杖是拿起来的，显然年轻；而后面这位腰也弯了，背也驼了，手杖是拄在地上的，显得苍老了许多。

黄公望笃信全真教，所谓"全"就是透彻的悟性。全真人又喜欢以"圆"来说"全"的道理。《富春山居图》中的这二位行者，一个向左，向着未来踌躇满志；

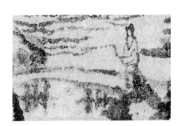

画卷前面左行的行者身躯挺拔

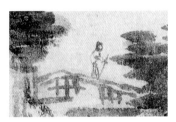

画卷后面右行的老者腰弯背驼

一个向右，又蹒跚回首回到过去，回到刚才的山水中去。这就形成了一个圆，可以周而复始地来回周游在山水中。这一左一右的二人恰好将这一长卷山水走出了一段圆满，归为了一个全真教的大"全"。

到了这里，《富春山居图》上九位点景人物悉数登场。九九归一，这些点景人物哪是风景的点缀这么简单？他们是《富春山居图》中一个个活泼的生命，更是黄公望一生的化身，一生的体悟。

1. 孤山，文人的知音

在婉转悠扬的渔歌声中，一座孤峭挺拔的高山突兀地站在了我们面前。这座孤山三面环水，山峰独峙，直插云霄。山腰丛林茂密，一颗颗高大的树木好像巨柱巍然而立。山顶巨石奇峭悬立，大有随时滑落下来的可能。山上的苔点也很有气势，犹如山巅下坠的石头，带着山裂石崩的声响。

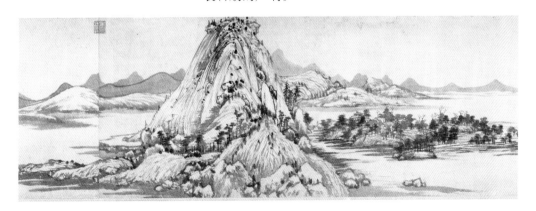

黄公望笔下的这座孤山不由得让我想起了苏轼的一首词《题李思训画长江绝岛图》：

> 山苍苍，水茫茫，大孤小孤江中央。
> 崖崩路绝猿鸟去，惟有乔木掻天长。
> 客舟何处来，棹歌中流声抑扬。
> 沙平风软望不到，孤山久与船低昂。
> 峨峨两烟鬟，晓镜开新妆。
> 舟中贾客莫漫狂，小姑前年嫁彭郎。①

苏东坡这里题咏的是唐代李思训的画作《长江绝岛图》，可惜这幅画早已不存在了。苏东坡这首词中描绘的虽是大小两座孤山，但孤山的意境和《富春山居图》这里画的却几乎一模一样。画卷里的孤山看上去也是"崖崩路绝""乔木掻天长"。词中"沙平风软""棹歌抑扬"，读起来新鲜美妙，充满逸趣；而再看画卷，也是沙岸平旷，江风轻柔，渔歌唱晚，一望无际的样子。

李思训、苏轼、黄公望，三人分别属于唐、宋、元三个不同的朝代，之间相距几百年，但他们在不同的时间里，不同的艺术体裁里，都描绘了孤山这同一个山水景象。面对孤山，他们才华横溢，心有灵犀，他们都寄情于孤独的大山，抒发文人淡泊、隐逸的心情。

在文人的眼里，山总是孤单的好。浪漫的李白遇上

① 这首题画诗，是宋神宗元丰元年（1078）苏轼任徐州知州时创作的。大孤山在今江西九江东南鄱阳湖中，一峰独峙；小孤山在今江西彭泽县北、安徽宿松县东南的江水中。两山屹立江中，遥遥相对。诗中最后一句说："船上的商人举止不要轻狂，美丽的小姑早已嫁给彭郎了。"当地民间有彭郎是小姑之夫的动人传说。诗中苏轼在用传说来形容当地女孩子秀美而可爱。

五代・荆浩
《匡庐图》轴
绢本 设色
纵 185.8 厘米 横 106.8 厘米
台北故宫博物院藏

敬亭山，他立刻变得形单影只了："众鸟高飞尽，孤云独去闲。相看两不厌，只有敬亭山。"在李白的眼里，敬亭山和他一样孤单，是他寂寞的知音。他们默默相看，相互欣赏。

冷雨飘飘洒洒的一个秋天，另一位唐代诗人王昌龄送别完好朋友，眼前也只剩下了孤山："寒雨连江夜入吴，平明送客楚山孤。洛阳亲友如相问，一片冰心在玉壶。"看着孤独的楚山，他还不忘向洛阳的亲友表白："我初心不变，还没有受功名利禄等凡尘俗世的玷污。"

在古代文人的眼里，孤山其实不孤，他是文人寂寞孤独时候的知音。在文人画中，孤山也和沙洲、樵夫、渔父一样，常常是必备的元素，寄托着画家孤寂的心灵和隐逸的情怀。

审视山水画史，我们发现许多古画中，常常寒林丘峦中人烟稀少，或是空无一人，这其实都是在描绘孤山的意境。我们看《匡庐图》《晴峦萧寺图》《溪山行旅图》等名画，会发现画里的大山不论长得怎么奇形怪状，却总是渺无人烟，形单影只的样子，让人有冷冷清清，远离尘世的感觉。

古代失意的文人喜欢徜徉在山水之中，山越是孤单的样子，越能表达自己孤寂的心情。"出则仕，入则隐"，不能达济天下，那我们就独善其身，像孤独的大山一样，"独与天地精神相往来"吧。

2. 巨峰顶

道家也是崇尚孤独的。

老子在《道德经》中说：有一个浑然一体的东西，在天地之前早已经存在了。它寂寞呀，空虚呀，但它独立而从不改变，循环运行而不停止，可以作为天下万物的母体。我不知道它的名字，给它起了名字叫道。[①]

老子是非常睿智的，他发现了宇宙中有一种主宰世界的东西，并把它叫作"道"。道，看不见、摸不着，却是孤独的，也从来不会停息。

古代的道士为什么都喜欢远离尘世，栖身山林呢？因为他们明白，只有在孤独中才能静下心来修身悟道。在道家《内经图》中，修炼者都深处山林之中。在图中的最上方，盘腿而坐的道士后面赫然也有一座大山，名

① 《道德经》第二十五章："有物混成，先天地生，寂兮寥兮，独立而不改，周行而不殆，可以为天地母。吾不知其名，字之曰道。"

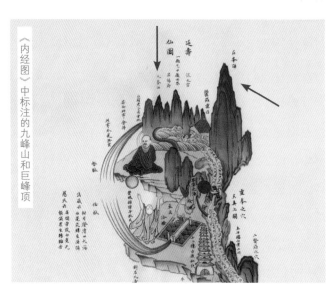

《内经图》中标注的九峰山和巨峰顶

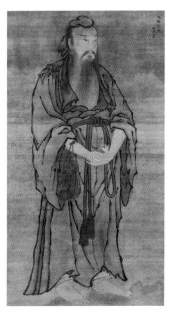

吕洞宾像
出自南宋·佚名《纯阳真像》
美国弗利尔美术馆藏

曰九峰山。大山中有一峰孑然独立，请读者朋友看一下它的形状和位置，是不是感觉和《富春山居图》中的这座孤山有些相像和联系呢？

《内经图》是道家千古修仙的秘宝，它以山水图像的形式来隐喻道家天人合一、性命双修的功法和真谛。专家考证此图是道教的吕洞宾所创。

吕洞宾是我们熟知的"八仙过海"故事里的神仙，但历史上可是真有其人。他生于唐末五代年间，被道家尊称为"吕祖"。潜心修道的黄公望在元代一定是看过《内经图》的，也可能据此修炼。

《内经图》中的九峰山是个群山，在道家中意味着九天至圣的宇宙。九峰山各山都有自己的名字，孑然独立的孤峰名叫"巨峰顶"，"夹脊双关透顶门，修行路径此为根"。道家修炼中，以《内经图》中的这句诗为提示，让元气"缘督以为经"，沿督脉上行，经过尾闾下关、夹脊中关、玉京上关三关，到达《内经图》上的最高点——巨峰顶及郁罗箫台。其他八座山峰分别为：寿峰顶、怪峰顶、灵峰顶、雍峰顶、鹤峰顶、禅峰顶、皤峰顶、松峰顶。大家有没有注意到，这九个名字后面都有一个"顶"字，并且不叫顶峰而是"峰顶"。

"顶"即是头顶，在《内经图》中它涉及人体自身的头部。道家认为这个顶不仅是生命之顶，还是接受宇宙信息之"顶"。在顶之外，就是浩瀚的宇宙和星空。

黄公望还有一幅名画《九峰雪霁图》。画作的名字也含有"九峰"，有学者认为这里的九峰是位于上海松江区西北田野间的九座山丘。[①] 现实中的这九座山丘，它们的地貌和形状看上去和画中陡峭的样子基本不符。

如果我们再结合黄公望道士身份来分析的话，我们几乎可以肯定地说，《九峰雪霁图》是黄公望心中的道家山水，而不是实际的真山真水。画中的大山更可能是道家《内经图》上的九峰山。

黄公望作《九峰雪霁图》的时间是至正九年，也就是 1349 年，时年已八十一岁高龄。这一年，他是否也在考虑《富春山居图》如何收笔呢？他在画卷的收尾中，会不会也依照道家的山水信仰又创作了一座"九峰山"呢？

五十多岁皈依全真教之后，黄公望是非常笃信道教的。我们从他留传下的一些诗词里，能看出他对道教虔诚的信仰之情。

譬如其中有一首他题《临李思训员峤秋云图》的诗，他写道：

蓬山半为白云遮，琼树都成绮树华。
闻说至人求道远，丹砂原不在天涯。

这里，他描绘了画家李思训画中的山就是白云环绕

① 九座山丘分别为：库公山、凤凰山、薛山、佘山、辰山、天马山、机山、横云山、小昆山。

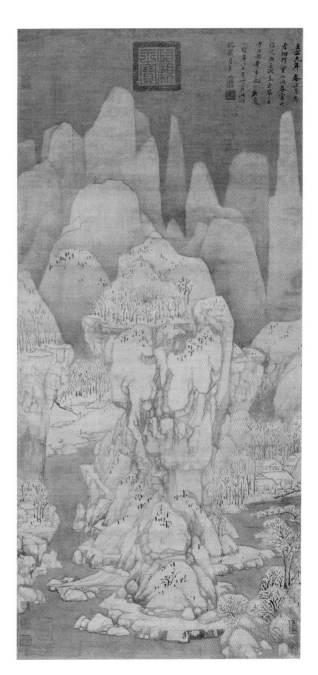

元·黄公望

《九峰雪霁图》轴

绢本　水墨

纵 116.4 厘米　横 54.8 厘米

故宫博物院藏

　　《九峰雪霁图》是黄公望雪景山水
的杰作。图中大雪初霁，山峦静穆地沐
浴在冰雪的怀抱之中。雪是冷的，但画
中的山却是有着玉的温润和灵气。远山，
形如冰凌倒悬，质如凝脂透润；近山，
通体透灵，如同琉璃。图中的山不再像
是某地某处自然的山，而更像是黄公望
心中的仙山和瑶台。

的仙山，山上的树华丽得像是天上的琼树。借此画，他说出了求仙问道的真谛，丹砂这种不死的灵药就在身边的山水之中。

从黄公望道家信仰的逻辑出发，《富春山居图》上许多山和水来源于真实的自然，但又不是现实的真山真水，而是具有道家信仰的视觉象征。此卷中的孤山如果按照道家视觉符号来说，那就不仅仅是一座自然的大山了，而是黄公望心中道家的"巨峰顶"。

看《富春山居图》和黄公望其他的画作，我们总会感觉到一股仙气常常萦绕在画面之中。

其实早在元朝，就有眼尖的文人指出黄公望画作的这个特点。元代诗人张宪曾作诗这样说："笔端点点皆清气，谁道痴翁不解仙。"他这里评价说，黄公望笔端总是有道家的清气，谁敢说黄大痴不了解神仙呢？

我们读《富春山居图》，不仅仅要欣赏黄公望的笔墨、山石、水法、树法，还要透过他笔下表现的大自然具体景象，看到他呈现的"道"。这"道"是他走过的山，蹚过的水，是山山水水最后幻化成的家园和灵境。

黄公望在其《写山水诀》中说："画，不过意思而已。"我想，《富春山居图》里就隐藏着黄公望的"道"，这"道"就是他所要表达的"意思"。黄公望不仅仅要给读者们画大自然的山和水，他还要呈现山水背后自己的生命与信仰。

今天我们能读出这层"意思"，那就很有意思了。

跨过最高的孤峰，我们来到了全卷的末尾。笔还在行走，墨还在渲染，在大片的空白中，地平线处的远山像极了人生的省略号。和所有的音乐结构一样，画卷经过了弦乐齐奏、锣鼓喧天的高潮，一切都开始慢慢舒缓安静下来。

笔墨在画纸上轻轻地向着未来推移，在寥廓无边的空白中余音袅袅，若即若离，渐行渐远，消逝在无穷之中。在江河入海的浩渺空无之中，黄公望找到了生命的归宿。

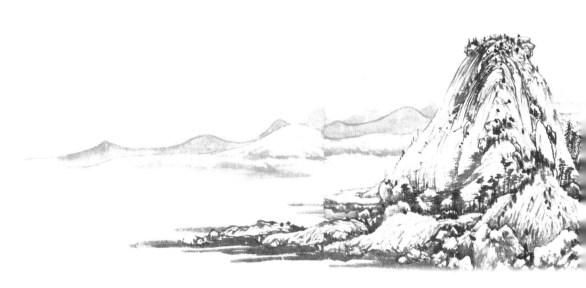

大癡黄翁在勝國時以山水馳聲東
南其博學惜為畫所掩而至三教之人
雜然問難翁論辯其間風神球逸
已如縣河今觀其畫無可想見其標
致墨法筆法深得董巨之妙此卷
在巨然風韻中来後尚有一時名草

流传：
文人的精神家园

　　在黄公望完成《富春山居图》后，这幅画开始了和主人一样颠沛而曲折的流传故事。六百多年中，它备受赞颂，却也历尽沧桑，有人赞它天下第一，有人不停地模仿它，有人诋毁它是假画，也有人甚至要烧毁它。《富春山居图》在流传中不再是一卷单纯的山水图画，它还映射出人间的沧桑和爱恨悲欢，寄寓着文人群体的情怀和梦想。

《无用师卷》卷后诸家题跋

金士松跋　　　　　　　沈德潜跋，金士松奉勑补书　　　　　　　邹之麟跋

一、六百多年的辗转悲欢

中国画的传统很是精妙，一幅画完成后，并不是真正的完成，在装裱的时候，还要在画的前后加上"引首"和"跋尾"，去到历史中接受后人的评价和检阅。它除了作者赋予的生命，还有后人为它延续的生命。

《无用师卷》卷后，有明代著名画家、吴门画派的领袖沈周，文徵明长子、人称"文国博"的文彭，董其昌，邹之麟等人的接续题跋，诉说自己和画卷的故事。

清代藏家吴洪裕更是对画卷爱得死去活来，甚至要带上画卷一起到另一个世界。画卷已不再仅仅是黄公望最初的画，而是有了新的生命，新的悲欢和梦想，成为后来文人们的精神家园。

这里，我们把目光投向这些题跋，从中找寻《富春山居图》流传中历代文人和它的情缘。

我们首先看黄公望的题跋。他除了绘画，还潜心修道，擅长占卜，他在题跋中提前留了一句暗藏玄机的卦：

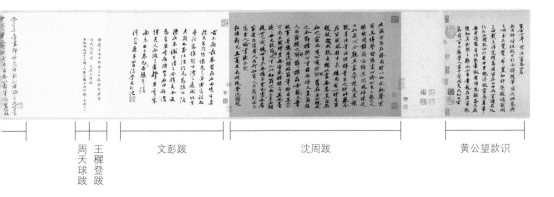

周天球跋　王穉登跋　文彭跋　沈周跋　黄公望款识

无用过虑，有巧取豪夺者，俾先识卷末。

自从他把画卷赠给无用师弟时，除请无用不必担心过虑外，他仿佛还在预言，画卷之后的命运会非常坎坷，会有许多巧取豪夺的人，但也不用过虑担心。

无用师是《富春山居图》的第一位收藏者，这之后，画卷在元末的战火动荡中销声匿迹。

朝代眨眼间换到了明代，洪武年间过去了，永乐、宣德年间也过去了，都没有《富春山居图》的消息。直到明代成化年间，画卷才从历史的长河中浮现出来。这次他遇见了知音，被誉为明四家之首的沈周收藏了它。沈周视它若珍宝，日日看，天天瞧，每一处笔画转折，每一处墨色变化，就没有不熟悉的。沈周发现这张画历经百年，后边曾有过名人的题跋，但已经脱落下去了，而画卷本身却无大碍，所以非常感慨地说："画卷是有黄公望在天之灵保佑的。"①

① 原跋文："……后尚有一时名辈题跋，岁久脱去，独此画无恙。岂翁在仙之灵，而有所护持耶……"

153

因为画卷上缺少后人题跋，沈周便想邀请相熟的文人再题写一些内容。沈周一生最后悔的事情发生了，当他把最心爱的宝贝送给一个朋友题跋时，这位朋友的儿子却心生歹念，将画偷走卖掉了。当时的沈周捶胸顿足，追悔莫及。

后来，沈周又在古董市场上发现了《富春山居图》，但是因为卖主要价太高，他再次与长卷失之交臂。痛心之余，他只能怅然凭记忆临摹了一幅仿作。临摹完毕，他依然不能从悲痛中走出来，悲伤地说："真迹远去了，我这临摹得太失真了，心里真是哇凉哇凉的。"①

① 原文："……物远失真，临纸惘然。"

沈周在临仿的《富春山居图》卷后题跋

文彭题跋

董其昌的题跋重裱时被置于
《无用师卷》卷首

沈周把仿作赠送给了好友樊舜举，无巧不成书，一个偶然的机会樊舜举从古董市场上居然购得了《富春山居图》真迹，高兴地立刻邀请沈周前来共同欣赏。像是见到阔别已久的老朋友一样，沈周百感交集，在《富春山居图》真迹上记下了自己与它的一段旷世奇缘。他的这段记录后来成为《富春山居图》上留存最早的藏家题跋。

时间又过了八十多年，另一位明四家文徵明的长子文彭也有缘在画上题跋。他先是记述了沈周和真迹的历史故事，又说了一个关键信息，那就是画卷"今又为吾思重所得"。像是一个流浪的孩子一样，《富春山居图》又流传到另一藏家谈思重手中。

1596年，也就是明代万历二十四年，《富春山居图》又辗转到了另一位书画大家董其昌手中。董其昌是明末最杰出、影响最大的画家，他购得此画后，不禁赞叹："吾师乎！吾师乎！一丘五岳都具是矣！"董其昌高兴地连喊两遍黄公望是自己的老师，赞誉之情，溢于言表。董其昌晚年，卸甲归田，家里经济状况出现点问题，不得已把《富春山居图》卖给了同朝为官的朋友吴之矩。

吴之矩，又名吴正志，与董其昌是同年进士。吴之矩收藏《富春山居图》后，在画卷六段宣纸的接缝处，盖上了五枚"吴之矩"和一枚"正志"的骑缝印章。这些印章日后成为近代画家吴湖帆鉴定《富春山居图》的凭证之一。吴之矩去世后，这幅画传给了儿子吴洪裕。

　　吴洪裕，字问卿，号枫隐，明代万历四十三年（1615）中过举人，但他不爱科举功名，喜欢古玩书画，一生过着隐居的生活。他非常喜爱《富春山居图》，专门在自己隐居的"枫隐园"里建了一座"富春轩"小楼来收藏画卷，并且睡觉时候枕着它，吃饭时候看着它，和它须臾不离。

　　他的一位画家朋友邹之麟有幸见过《富春山居图》三次，在题跋里叙述了羡慕之情："我的这位问卿兄，家里有云起楼，家乡的山上还有秋水庵，已经拥有整个宜兴城的美景了。而且呢，溪山之外还另有溪山，图画之中更添图画。名花绕着他家房子，名酒斟满他的酒樽。房子里，名书、名画、名玉、名铜，都围着一幅《富春山居图》。我虽然听说过天上有富贵、有神仙，但想一想，也比不过他啊。他过的是什么神仙日子啊！"①

① 原文："……家有云起楼，山有秋水庵，夫以据一邑之胜矣。溪山之外，别具溪山，图画之中，更添图画，且也名花绕屋，名酒盈樽，名书名画，名玉名铜，环而拱一《富春图》，尝闻天上富贵神仙，岂胜是耶……"

邹之麟题跋

这段题跋写下后不久，又是朝代更迭了。清军南下，江南陷入一片战火之中。吴洪裕仓皇出城逃命，家里奇玩珍宝都放弃不要了，唯独随身带上了一件东西，那就是《富春山居图》。

战乱平息后，回到家里的吴洪裕已经病入膏肓。清顺治七年（1650），他弥留之际，坚持坐起来，竟让家人把《富春山居图》投入火炉中烧掉，用来给自己殉葬。就在这千钧一发之际，吴洪裕的侄子吴子文跑了进来，从火炉里将《富春山居图》抢救了出来。

经此一劫，《富春山居图》被烧断成一长一短的两段，画上也满是烟火熏燎痕迹。重新装裱时，前半段烧焦部分被揭下，因画面上尚剩有一山，人们遂称其为《剩山图》。后半段尚余有五张宣纸的内容，又因受画人是无用，人们称它为《无用师卷》。

吴其贞印章

从此以后，《富春山居图》的两段在以后的两百余年里，又开始了各自的曲折命运。

花开两朵，各表一枝。在 1668 年前后，《剩山图》经徽州画商吴其贞转手卖给了扬州的收藏家王廷宾，两百多年再未出现在历史的视野里。

1938 年，上海古董店汲古阁的老板曹友卿去看望卧病在家的画家吴湖帆，顺便带了一幅古画请他鉴赏。之前，吴湖帆曾与画家黄宾虹在故宫一同鉴赏过《无用师卷》，他从画风、笔墨、材料、骑缝印、火烧痕迹等多

方面确定眼前这张古画就是《富春山居图》烧掉的前段部分。几番交涉，他以家中珍藏的商周青铜器换得《剩山图》。

我们现在看到的《剩山图》，就是吴湖帆请人重新装裱、题跋的。1956年，吴湖帆心疼"国宝"在民间辗转保存不易，忍痛割爱，将《剩山图》捐献给浙江省博物馆，成为该馆的"镇馆之宝"。

再说另一枝《无用师卷》。在被吴洪裕侄子从火中抢救出来之后，先后被张范我、季寓庸、高士奇、王鸿绪、周炳文、江长庚、安岐等人购得，历经多位收藏家之手。

《无用师卷》中季寓庸印章

《无用师卷》中王鸿绪印章

周炳文印章

江长庚印章

① 嘉庆二十年（1815），英和、黄钺、姚文田等人奉旨编撰《秘殿珠林石渠宝笈》三编，是继清乾隆年间完成的《石渠宝笈》初编、续编之后，又一部记录清内府收藏的绘画、书法之著录书，被后世称为《石渠宝笈》三编。

1746 年，也就是乾隆十一年，《无用师卷》流入皇宫。自命清高的乾隆皇帝见到《无用师卷》真迹后，却认为是仿作，让大臣梁诗正将自己错误的鉴定题识在上面，藏入内府。而在这卷真迹进入皇宫之前，乾隆得到了一卷名为"黄子久山居图"的画卷，即是今天称为"子明卷"的《富春山居图》高仿本。但当时，乾隆误认为"子明卷"即是《富春山居图》真迹。

这次，黄公望的在天之灵再次保佑了《富春山居图》真迹，《无用师卷》因为被误认为是仿本，躲过了被乾隆在画卷上涂鸦的厄运。乾隆去世后，嘉庆年间编撰的《石渠宝笈》三编①，大臣胡敬等人才将《无用师卷》录入书中。今天我们在《无用师卷》上还能看到它入选清代宫廷收藏的诸多印章。

《无用师卷》中清代宫廷诸收藏印

就这样，《无用师卷》在清宫又沉睡了近二百年。直到抗日战争时期，它随众多故宫文物一起被转运至南京保存。1949 年后，它迁至台北故宫博物院。原本一体的长卷，自被火焚以后，前后两段再难重逢，今天仍是隔着一湾浅浅的台湾海峡，只能遥遥地云水相望。2011年 6 月 1 日，在各界人士的共同努力下，浙江省博物馆和台北故宫博物院联合主办了"山水合璧——黄公望与《富春山居图》特展"，分离了三百余年的《富春山居图》首尾两段终于再次相逢，成为中国艺术史上一段佳话，

也为两岸文化交流增添了浓墨重彩的一笔。

二、画卷的天机

读完《富春山居图》和它流传的故事，我们会感觉画卷不再仅仅是黄公望的一生，还是历代中国文人的一生。画卷里，流淌的不仅仅是一江春水，还是千百年来中国文人淡泊名利、高逸清远的风骨和理想。

在黄公望之后，无数文人墨客点赞《富春山居图》，欣赏黄公望高超的艺术，怀念黄公望画中流露出的文人风骨和风采。大家都把《富春山居图》奉若神明，当作艺术的宝鼎一样珍视和敬畏，富春山水停驻在每一位中国人的心中。

沈周是明清以来第一位美评《富春山居图》的大家。他夸赞说：

> 大痴翁此段山水，殆天造地设，平生不见多作。

他读懂了画卷，知道这是黄公望一生巅峰之作，其他画作没法和它相比，画卷像是上天和大地创造出来的。

董其昌收藏《富春山居图》时，曾狂喜连喊了两遍"吾师乎、吾师乎"，更是美评自己的老师：

> 此卷规摹董、巨，天真烂漫，复极精能。

董其昌这里说画卷有五代董源和巨然的师承，极富天真和烂漫，达到了艺术的极限。

清代画家邹之麟直接把画卷比作了王羲之的《兰亭序》：

> 至若《富春山图》，笔端变化鼓舞，又右军之兰亭也，圣而神矣！

邹之麟感叹《富春山居图》的笔墨变化多端，鼓舞人心，至圣而通神啊！

清代画家王翚（huī）的评价最为直接：

> 子久《富春山》脍炙艺林，为海内第一名迹。

作为"清初画圣"，他一言九鼎，直接把《富春山居图》评定为了海内第一画作。

元、明、清，历经三朝，换了数十位皇帝，《富春山居图》一直是人们心中偶像级别的"神画"。历代文人们不仅对它美评如潮，而且还不停地临仿它。翻看中国绘画史，没有一幅画能像《富春山居图》一样，在六百多年里不断地被艺术家们当作绘画的摹写范本。

清代画家方薰在《山静居画论》中认为《富春山居图》的历代摹本，不止一百件。[①]这些摹写者，许多都

① 《山静居画论》卷上："子久《富春山居》一图，前后摹本，何止什百，要皆各得奇妙。"

在历史上有着显赫的名气，但在《富春山居图》面前，他们都奉其为圭臬，甘心情愿做黄公望的学生。

根据明清绘画史，我们简单整理出一个师法黄公望的学生名单，知名的就有三十多人[2]，还有其他许多想"插班"学习的画家就暂不列入了。这些人组合在一起，俨然是黄公望举办了一个史上最牛的"艺术培训班"。

这个班规模不算大，但规格最高，几乎囊括了明清两代所有的主流画家，同学们凑在一起那就是一部"明清绘画史"了。

这些"学员"临仿《富春山居图》的样式有长卷，有立轴，有扇面，在内容上有的全临，有的模仿一角，有的模仿精彩的一段，有的取其笔意。这些摹本或有传世，或有史载，或真，或赝，或玄，或幻，在美术史上蔚然壮观。

沈周是明代最早临摹《富春山居图》的画家。沈周把一生的笔墨功夫都凝聚到了仿作中，下笔严谨清秀，缜密工致，顺带加上了自己的感情色彩，让画卷透出明代特有的蓬勃明朗的气息。但仿就是仿，和《富春山居图》真迹比，逸气和神韵还差那么一点意思。

沈周喜爱仿元代画家作品，一次仿倪瓒画作的时候，总是运笔过重，他的老师赵同鲁便不时地在一旁大叫："又过矣！又过矣！"他仿黄公望，也是感觉又仿过了一点火候，像做饭时候调料多放了一些，味道重了。

② 这批画家有：王绂、沈周、文徵明、董其昌、邹之麟、项德新、李日华、张宏、蓝瑛、沈灏、赵左、查士标、王翚、王时敏、方琮、恽向、王鉴、程正揆、弘仁、王原祁、恽寿平、高岑、吴历、唐宇昭、笪重光、沈宗敬、方琮、张宗苍、张庚、董邦达、奚冈、薛宣、王宸、王学诰、方薰……

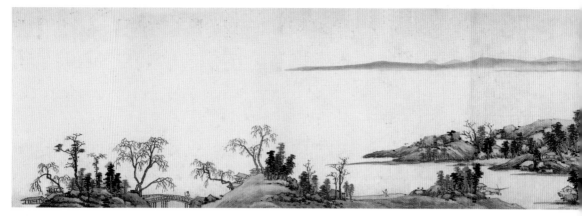

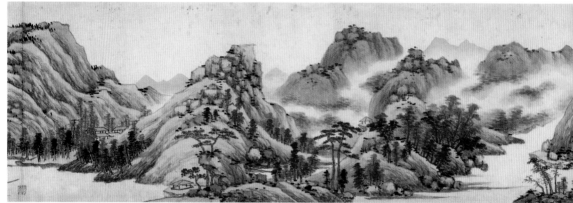

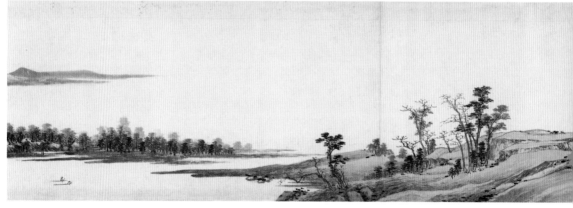

明·沈周

《仿黄公望富春山居图》卷

纸本 设色

纵 36.8 厘米 横 855 厘米

故宫博物院藏

《仿黄公望富春山居图》
第一段

《仿黄公望富春山居图》
第二段

《仿黄公望富春山居图》
第三段

《仿黄公望富春山
居图》第四段

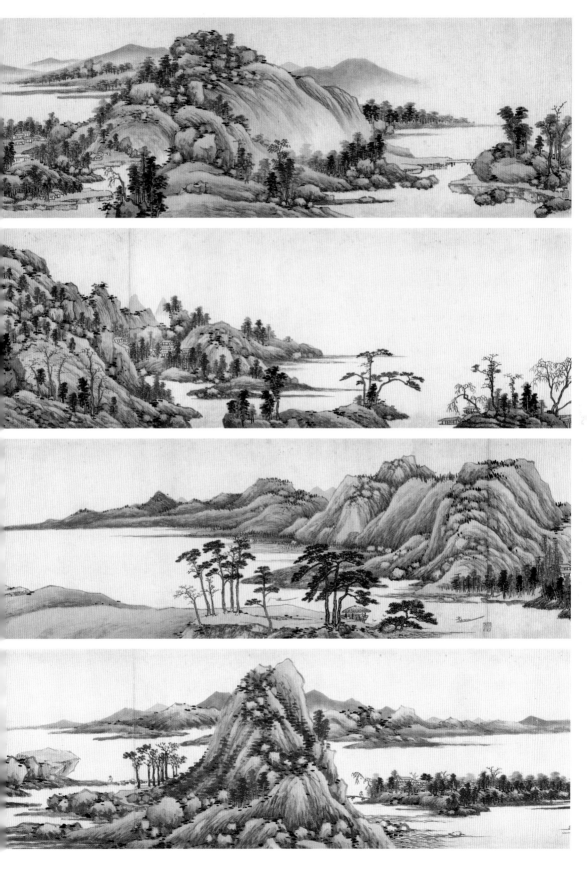

明·董其昌《仿黄公望富春大岭图》

　　董其昌从小就学习黄公望山水技法，后来又在历史上最早推举黄公望为元四家之首。他对黄公望几乎到了痴迷的状态，在社会上广泛收集黄公望的传世画作。1596年，董其昌购得《富春山居图》，把画卷和唐代王维的《雪江图》一起放在自己画室中学习。之后，他又收藏到了沈周的《仿黄公望富春山居图》，成为历史上同时拥有真、仿二卷《富春山居图》的主人。

　　董其昌在七十三岁的时候，临摹了一卷《仿黄公望富春大岭图》。在卷末，他自言"不必尽似石田亦尔"，强调和沈周画的不太一样。在这卷画中，董其昌满篇敷彩设色，比真迹和沈周的临仿本还要明媚秀雅、气韵醇厚，用笔和皴法带有自己空灵明净的风格。

　　董其昌在艺术史上的重要贡献之一，就是他提出了"南北宗"的概念①。董其昌以唐代的王维、五代的董源、元代的黄公望三人为中心构建了自己"南宗"的绘画谱系。他把黄公望当成了实现"南宗"美学承上启下的关键画家，他说："寄乐于画，自黄公望始开此门庭耳。"可以说，黄公望无论在理论上还是在绘画创作上，都对董其昌产生了很深的影响。

① 南北宗是中国书画史上一种理论学说，为明代画家董其昌所创。他在《容台别集》中说："禅家有南北二宗，唐时始分；画之南北二宗，亦唐时分也。"他以禅家的南北分宗譬喻山水画的流派分野，将山水画的发展分为两派，并给出了传承的谱系，这一观点后来逐渐成为美术史认识山水画发展的重要理论。

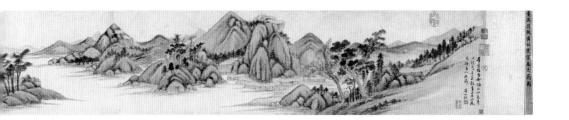

在黄公望的"艺术培训班"中，董其昌最有资格当班长了。第一，他收藏黄公望画作最多，不仅收藏《富春山居图》真迹和仿作，还不顾年高体弱亲自摹写《富春山居图》。第二，别人只是简单模仿老师，他学习完还为老师总结了一套流传千古的理论体系，直接把黄老师捧到了元四家之首。第三，他不仅自己当黄老师的"粉丝"，还帮黄老师积极"圈粉"，广收徒子徒孙。影响清代画坛三百多年的"四王"就是他"圈来的粉"。

王时敏，清初画坛"四王"之首，他开创了山水画中的"娄东派"，在清代影响极大。王时敏年少时画画就喜欢摹古，其祖父便请来董其昌当他的老师。董老师推崇黄公望，作为学生的王时敏因此也对祖师黄公望顶礼膜拜。他对外一再宣称："元代四大画家都学习董源、巨然，达到了极致，但唯有黄公望像神仙一样变化多端，不拘前人的法度。"[2]

王时敏直到晚年成为清代画坛盟主后，仍感叹自己向黄老师学习得还不够。他五十八岁时，在《秋山白云图》中题跋说："虽说一辈子模仿黄大痴，却实在没有得到他一点脚汗气呀，惭愧至极，惭愧至极！"[3]

② 王时敏在王翚临摹的《富春山居图》中题曰："元季四大家皆宗董巨，各极其致，惟子久神明变化不拘守其法。"

③ 王时敏在《秋山白云图》中题曰："虽曰摹仿大痴，实未得其脚汗气也，愧绝愧绝。"

　　为了学习，王时敏到处寻找黄公望的作品，却只见过二十几幅，收藏了三四张。对于《富春山居图》，他曾夸赞说："此诚艺林飞仙，迥出尘埃之外者也。"但遗憾的是，他一生都没亲眼见过《富春山居图》真迹。八十岁的时候，他遗憾地在学生王翚的临仿画卷上写下："不敢望见真迹，见其摹卷足矣。"

　　王鉴，"四王"之一，做过清代廉州府（今广西合浦）的知府，世称"王廉州"。他年龄小王时敏六岁，却是王时敏的子侄辈，晚年辞官隐居后二人关系非常要好。王鉴和王时敏一样，早年都得到过董其昌的亲自传授，一生绘画都沿着董其昌教授的摹古方向发展。我们今天看他的山水画，缜密秀润，色彩明朗，坡石取法黄公望，用墨学倪瓒，点苔学吴镇，画中又有沈周、文徵明之风，可谓是博采众长，身兼众多画界大家特长。

　　明朝灭亡后，他隐居家乡太仓四十多年，以明朝遗民自居，晚年生活相当清贫。从生活遭遇上说，他和黄公望相仿，在情感上能互相沟通，最能理解黄公望。他也模仿过《富春山居图》，可惜因为没有见过真迹，仿作仅为立轴。他在画中谦虚地说："下雨了没有事情干，就是学着黄公望的意思而已，特别惭愧像是邯郸学步一样。"他的这幅仿作虽然简单，尺幅小一些，但深得黄公望用笔之妙，笔墨含蓄流畅，山川景象清旷隽秀，还真把黄老师天真烂漫、逍遥自在的意思画出来了。

清·王鉴
《富春山居图》轴
纸本　设色
纵 117.5 厘米　横 50.5 厘米
天津博物馆藏

王鉴《富春山居图》自题："……雨窗无事，漫师其意为之，殊愧邯郸学步耳。"

① 美国弗利尔美术馆收藏的王翚临《富春山居图》画卷跋尾处，王时敏题有十三行文字，推奖王翚。

② 载《白云堂藏画》卷上，《王鉴画论译注》，荣宝斋出版社，2012年版，第56页。

王翚，字石谷，号清晖老人，是"虞山派"的创始人。他自幼绘画天赋极高，六岁就能在墙壁上涂画花草树木，七岁开始正式画画，在纸上随意点染，就能变成山水画。二十岁时，他的仿古画就可以乱真了。少年王翚经常替一些画商摹制古画出售。如果没有遇上王鉴和王时敏，他很可能就是一个极其高超的造假能手了，清代画史上也就没有后来的画圣了。

但王鉴和王时敏发现了他，竞相收他为徒弟。在两大高手倾囊相授后，王翚进步很快，迅速领悟了南宗山水"骨法树石、皴擦勾染"的精髓，再也不是以前的小画匠了。他将各家技法熔为一炉，以元人笔墨，运宋人丘壑，最后呈现出唐人的气韵。

王时敏在王翚一幅临仿《富春山居图》的画卷上题跋说："独石谷妙得神髓，不徒以形似为能。"① 时年八十二岁的画坛泰斗对四十岁的王翚极尽推誉，夸赞他独得黄公望绘画的神髓。王鉴也对徒弟王翚格外眷爱，在王翚一幅仿黄公望的山水画中，赞誉说："虞山王石谷年少才美，其画学已入宋元名家之室。"②

勤奋好学的王翚没有辜负两位老师的栽培，更加勤奋了。他一遍遍地临习《富春山居图》，根据著录和传世作品，我们能查到他一生至少临过七次。最后一次临的时候，他亲自到富春江走了一趟，花了一个多月感悟富春江的奇山异水。

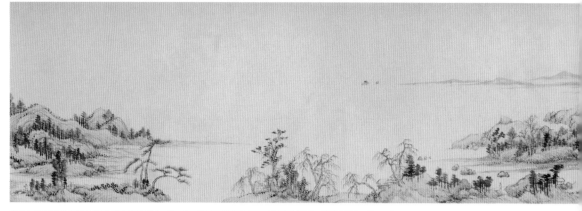

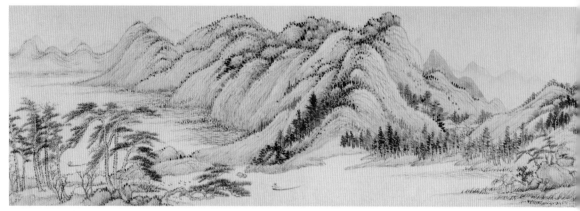

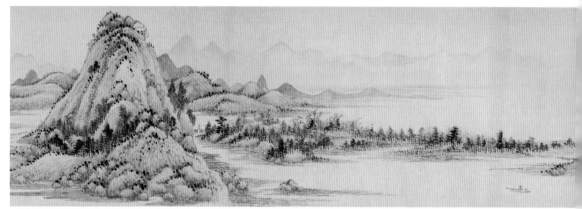

清·王翚
《仿黄公望富春山居图》卷

纸本　设色
纵 38.4 厘米　横 743 厘米
美国弗利尔美术馆藏

　　王翚一生多次临摹《富春山居图》，此仿本
得原画之神采，神气足，笔墨技法纯熟，当为
其盛年所作。图中既有《富春山居图》的景物
布局，又能在细节中见到王翚的笔法特征。长
卷中的一丘一壑，一峰一水，一草一木，都与
原画如出一胎，形象逼真。王翚领悟了《富春
山居图》"骨法树石、皴擦勾染"的精髓，更
是"以元人笔墨，运宋人丘壑，而泽以唐人气韵"，
不再为古人法度所束，融古出新，在仿作中探
索出了自己清丽工秀、气韵勃发的风格。

《仿黄公望富春山居图》
第一段

《仿黄公望富春山居图》
第二段

《仿黄公望富春山居图》
第三段

《仿黄公望富春山
居图》第四段

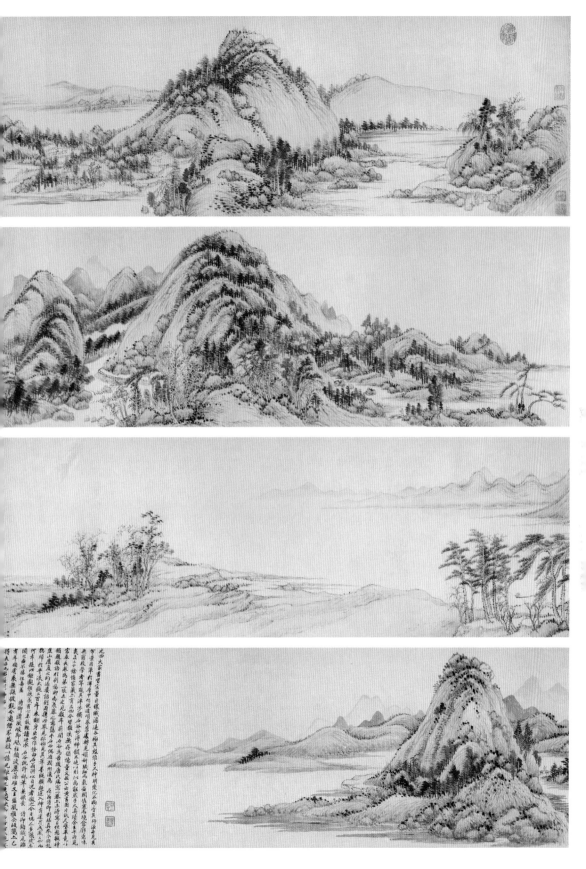

有专家考证，后来流入皇宫中被乾隆无数次题词的"子明卷"，极有可能为王翚所摹。①

从模仿的逼真程度上来讲，王翚当之无愧应该是《富春山居图》临仿第一名。宗法黄公望，终于让一个普通的画匠破茧成蝶，丢掉了摹古作假的帽子，一跃而跻身于清代画坛名家之列。

王原祁，"四王"中最年轻的一位，也是王时敏之孙。他自幼得到祖父的指点，继承了家传绘画绝学。康熙九年（1670）考中进士，官至户部左侍郎，深得康熙皇帝喜爱，成为当时钦定的画坛盟主。他的画虽师法宋元历代名家，但一生痴迷学习黄公望，曾自叙说"毕生所学、所传者皆大痴"。在其《麓台题画稿》记载的五十三幅画作中，仿黄公望的画就多达二十五幅。王时敏曾向人们夸赞孙子王原祁："元代四大家，首推黄公望。得到他神采的，惟有董其昌；得到他外形的，我不敢让给别人，就是我啦；如果神采和外形都得到的，就是我这个孙子啦。"②在王时敏的教育下，王原祁推出了系列"高仿"精品，让我们再次看到山水画中的一流笔墨。

王原祁推选《富春山居图》为黄公望一生画作中最好的作品，一生临仿也达到十几次之多。在一幅仿作中，王原祁直白地说："黄公望最得力处在于将董源、巨然、荆浩、关仝和米芾、米友仁父子融会贯通，所以《富春山居图》孤傲奇绝，开阔豪放，娟秀雅逸，无古无今，

① 学者傅申先生曾著文《弗利尔藏王翚富春卷的相关问题》，将王翚作为"子明卷"作者的"嫌疑人"之一。学者余辉也著文《子明卷考——兼探王翚的十件〈富春山居图〉摹本》，推断王翚可能为"子明卷"的作者。

② 《清史稿·列传二百九十一》："时敏常曰：'元四大家，首推子久，得其神者，惟董宗伯；得其形者，予不敢让；若形神俱得，吾孙其庶几乎？'"

③《石渠宝笈》初编卷三十五中记载王原祁一段话："痴翁得力处于董巨荆关大小二米融会而出，故《富春》一卷，兀臬（ào）排荡，娟秀雅逸，无古无今，为笔墨巨观。"

堪称笔墨中的巨观。"③ 不同于别的画家，他在临仿的时候强调"意临"。他说：《富春山居图》已经出神入化，学习的人必须用神来遇见它，用形已经达不到了。"

1715年，王原祁将走完一生，他在一幅《为蝶园写大痴设色山水轴》中题跋："我用了二十年时间知道了黄公望画的间架结构，又用二十年知道他的笔墨，如今我老了，但对其画的精髓，仍隔阂不通，不得不叹息自

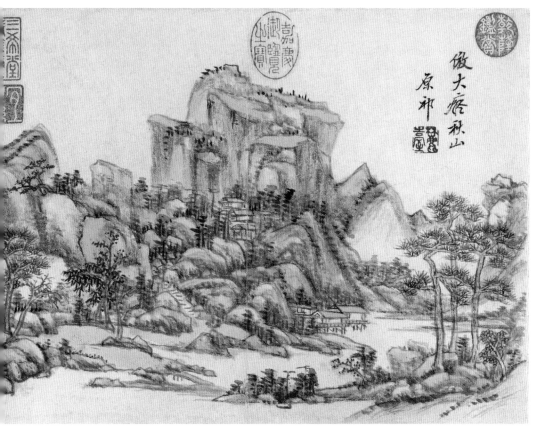

清·王原祁《仿大痴秋山图》　台北故宫博物院藏

己的鲁钝笨拙啊！"①

　　每一个画者，都想仿黄公望，但黄公望只有一个，黄公望就是黄公望。你观他的画，未必入得了他的画境；入得了画境，未必入得了他的诗境；入得了诗境，未必入得了他的灵境。1710年，已是古稀之年的王原祁在《仿黄公望〈富春山居图〉》中透露了他一生学习黄公望而悟出的秘密："殆其人可及，其天不可及乎！"

　　王原祁苦苦临摹了十几遍的《富春山居图》，终于明白了黄公望的人是可以学习的，但此图乃有天意，这是学习达不到的。

　　《富春山居图》蕴藏着深厚的中华文化，是历代文人的精神家园。画卷里确实有种仿佛来自天外的神秘力量，每一位有缘和它相识的人都会为之着迷，为之沉醉。

　　黄公望从纷繁的尘世隐入自然中，在青山碧水、四季轮回中看到了宇宙生生不息的律动，体悟到了"天人合一"的生命奥秘。画卷里的山石树木、流水烟岚就是一个生生不息、周流不止的自然和宇宙，极具生命的活力和魔力。在著述《写山水诀》中，黄公望早就用十个字悄悄写下了《富春山居图》的天机：

　　古人云："天开图画"者是也。

　　原来这人世间，最美的图画，是上天赐予的。

① 清代收藏家陆心源在《穰梨馆过眼录》卷十四中，记载了王原祁这段题跋："余弱冠学画……廿年知其间架，又廿年知其笔墨。今老矣，此中三昧犹属隔膜，未尝不叹息钝根之为累也。康熙乙未暮春，写设色大痴笔似蝶园老先生正。"

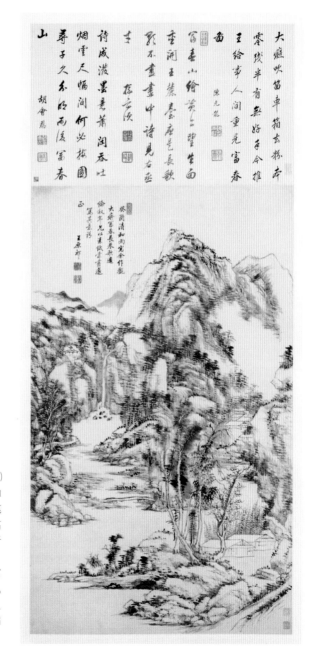

清·王原祁

《富春山居图》轴

纸本 水墨

纵 98.8 厘米 横 60.1 厘米

故宫博物院藏

　　此图是画家于清康熙三十二年（1693）五十二岁时仿效《富春山居图》而创作的立轴。在经营位置、山脉开合起伏以及笔墨运用方面都显示了画家的深厚功力和高超造诣。图中山石勾皴，林木点染，能看出皆取法黄公望，水波微漾、叠嶂嶙峋、秀润苍浑之态，让人目不暇接，确有《富春山居图》"峰峦浑厚、草木华滋"之遗风。山体、景物比黄公望所画更为厚重、严谨、细密，增强了作品的视觉美感，但也削弱了《富春山居图》中的灵秀和逸气。

图书在版编目（CIP）数据

富春山居图：画中之兰亭 / 赵洪波著 . — 郑州：河南美术
出版社 , 2023.12（2024.2 重印）
　（读懂中国画）
　ISBN 978-7-5401-6342-6

Ⅰ . ①富… Ⅱ . ①赵… Ⅲ . ①《富春山居图》—绘画评
论 Ⅳ . ① J212.26

中国国家版本馆 CIP 数据核字 (2023) 第 192127 号

出 版 人 – 王广照
策　　划 – 康　华
　　　　　　李东岳
责任编辑 – 孟繁益
责任校对 – 管明锐
责任质检 – 谭玉先
封面设计 – 刘运来
　　　　　　李一鑫
版式设计 – 孟繁益
　　　　　　李东岳

河南美术出版社
微信公众号

读懂中国画
Comprehend
Chinese
Painting

读懂中国画

富春山居图：画中之兰亭

赵洪波　著

出版发行：河南美术出版社
地　　址：郑州市郑东新区祥盛街 27 号
电　　话：（0371）65788198
邮政编码：450016
制　　作：河南金鼎美术设计制作有限公司
印　　刷：河南瑞之光印刷股份有限公司
开　　本：710 mm × 970 mm　1/16
印　　张：12
字　　数：150 千字
版　　次：2023 年 12 月第 1 版
印　　次：2024 年 2 月第 2 次印刷
书　　号：ISBN 978-7-5401-6342-6
定　　价：88.00 元